SPY FAMILY

間諜家家酒 諜報機構 **WISE** 機密報告

CLASSIFIED

CLASSIFIED

CLASSIFIED

大風文化

故事概要

比鄰的東國和西國結束戰爭已經十年有餘。兩國之間拉下鐵幕，至今情勢依然一觸即發，持續著無論何時發生戰爭都不奇怪的狀態。

OSTANIA WESTALIS

東國要人唐納文‧戴斯蒙德，被認為是開戰的關鍵人物，他個性小心謹慎，很少在大眾面前露臉。因此，從西國被派往東國的諜報員‧黃昏，被賦予了新任務，行動代號《梟》。任務的內容是，他必須把養子女送進戴斯蒙德的兒子所就讀之名校伊甸學園，而且要讓養子女成為只有優秀學生才會獲選的「皇帝的學徒」，然後在只有「皇帝的學徒」和雙親能夠出席的懇親會，跟戴斯蒙德接觸。

因此黃昏把在孤兒院找到的學力優秀少女‧安妮亞收為養女。不過，事實上這名少女是個能夠看穿人心的超能力者，她只是看穿黃昏的心思，然後假裝成很聰明的樣子。

安妮亞好不容易通過伊甸學園的第一次考試，但是二次審查的會談，必要條件卻是要與雙親同行。因此黃昏緊急尋找扮演妻子的女性，於是跟擁有殺手這個不為人知身分的約兒相遇。兩人為了謀求各自的利益而成為偽裝夫妻，與安妮亞同心協力，總算成功讓安妮亞進入伊甸學園就讀。然而，不擅長唸書的安妮亞要成為「皇帝的學徒」似乎是困難重重……而且，她入學第一天就打了戴斯蒙德家的次子‧達米安，也無望跟他交好……究竟黃昏能否順利跟戴斯蒙德接觸，預防東國與西國爆發戰爭呢？

SPY×FAMILY
人物關係圖

西國（WESTALIS）
昔日因戰爭而遭受極大損害。

佛傑家
洛伊德為了達成行動代號〈梟〉而組成的偽裝家庭。各自都懷抱著不可告人的祕密。

WISE
在東國進行間諜活動的諜報組織。

費歐娜‧佛洛斯特
冷酷的女間諜，不過對洛伊德懷著強烈的愛慕之情。

WISE局長
完全信任洛伊德，WISE 的要人。

同事 →
超喜歡 ←

洛伊德‧佛傑
西國的幹練諜報員。在東國以精神科醫師的身分活動。

上司 →
部下 ←

席爾薇雅‧薛伍德（管理官）
洛伊德的上司。昔日似乎背負著悲傷過往。

布朗茲外長
西國外交部長。傾力協商與東國和平相處。

作戰

互相利用

合作關係

約兒‧佛傑
在市政府工作，卻擁有殺手這個不為人知的一面。

弗朗基
提供情報給洛伊德的情報商。完全不懂戰鬥。

單戀 →

莫妮卡
雪茄俱樂部的店員。挑對象似乎很看臉。

同事

超喜歡
姊弟

卡蜜拉
雖然會對約兒說討人厭的話，其實本性親切。

雪倫
有孩子參加伊甸學園的考試。

班茲
市政府的課長。不受部下喜愛。

伯林特市政府
東國首都伯林特的市政府。約兒在這裡上班。

尤利‧布萊爾
優秀的保安局菁英，卻是個超級戀姊狂。

國家保安局
專門監督認定會危害東國的人物之組織。

4

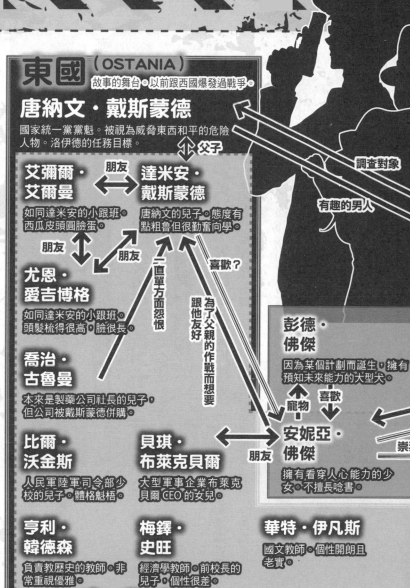

東國（OSTANIA）
故事的舞台。以前跟西國爆發過戰爭。

唐納文・戴斯蒙德
國家統一黨黨魁。被視為威脅東西和平的危險人物。洛伊德的任務目標。

↕ 父子

艾彌爾・艾爾曼
如同達米安的小跟班。西瓜皮頭圓臉蛋。

← 朋友 →

達米安・戴斯蒙德
唐納文的兒子。態度有點粗魯但很勤奮向學。

↕ 朋友　朋友

尤恩・愛吉博格
如同達米安的小跟班。頭髮梳得很高，臉很長。

一直單方面怨恨

喜歡？

為了父親的作戰而想要跟他友好

調查對象

有趣的男人

喬治・古魯曼
本來是製藥公司社長的兒子，但公司被戴斯蒙德併購。

彭德・佛傑
因為某個計劃而誕生，擁有預知未來能力的大型犬。

寵物　喜歡

比爾・沃金斯
人民軍陸軍司令部少校的兒子。體格魁梧。

貝琪・布萊克貝爾
大型軍事企業布萊克貝爾 CEO 的女兒。

← 朋友 →

安妮亞・佛傑
擁有看穿人心能力的少女。不擅長唸書。

崇拜

亨利・韓德森
負責教歷史的教師。非常重視優雅。

梅鐸・史旺
經濟學教師。前校長的兒子，個性很差。

華特・伊凡斯
國文教師。個性開朗且老實。

伊甸學園
東國的菁英學校。採取從 6 歲到 19 歲為止的 13 年全學年制，有 2500 名學生。

首先掌握登場人物之間的關係吧！

chapter 1

MYSTERY
×
EXPECTED

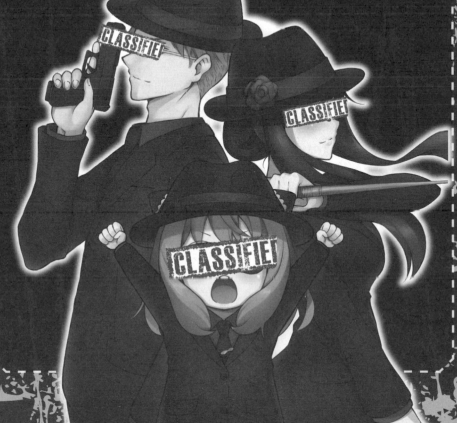

考察 01

安妮亞的超能力是什麼研究所產生的副產品呢？

在某個組織的實驗下偶然誕生的超能力少女

安妮亞是一名擁有看穿人心能力的少女。根據 MISSION:1 的旁白，她的真面目是「實驗體007」、「在某個組織的實驗下偶然誕生」的孩子，但是並不清楚詳情。

安妮亞究竟是什麼實驗的副產品呢？

截至 MISSION:42，唯一揭曉的實驗名稱是「〈APPLE〉計劃」。席爾薇雅說明：

「在東國舊政權主導下，基於軍事目的進行研究，試圖培養出IQ極高的動物。」（MISSION:19）但研究到一半政權垮台，計劃跟著停擺。此外，據說計劃中誕生的部分動物並未被處死，而是流入黑市。其中一隻就是擁有預知未來超能力的彭德。

而同樣擁有超能力的安妮亞，會不會也是計劃下誕生的孩子呢？此外從伊甸學園的

【MYSTERY×EXPECTED】

校徽為蘋果來看，或許也可以將伊甸學園想成本來是與〈APPLE〉計劃有關的設施。

〈APPLE〉計劃是為了諜報活動而進行的研究？

我們可以推測〈APPLE〉計劃的目的，是使用動物來進行諜報活動。

這裡暫時離開原作的內容，試著放眼現實世界。2019年9月，CIA曾經公開一批資料，是一項將貓、狗、海豚、鴿子、渡鴉等動物作為訓練對象，與動物諜報員相關的計劃。這項在冷戰時期執行過的計劃，也是原本預計要針對舊蘇聯進行的諜報活動。狗和貓應該可以裝成野生的，不讓人起疑地入侵敵國，然後獲取情報吧。原作的〈APPLE〉計劃，會不會就是為了那種諜報活動而進行的研究呢？

另一方面，就算能讓動物獲得跟人類同等的智慧，還有一個大問題，就是要如何取得在諜報中獲得的情報。動物雖然獲得了智慧，卻未必能像人類一樣說話。為了取出動物獲得的情報，只有讀取動物的心思了。或許在研究讓動物得到智慧的同

時，也同步進行讀取動物想法的研究。然後那個研究下的副產品，應該就是安妮亞吧。作為能夠讀取動物想法的研究之副產品，安妮亞這個能夠讀取人類想法的孩子或許就這樣偶然誕生了。

此外，安妮亞據說是從研究所逃出來的。無論如何，很難想像研究所會讓一個重要實驗體長期在外面逍遙自在。但是，如果安妮亞是〈APPLE〉計劃的檢驗對象，那麼可以推測因為研究突然停擺，所以不會有人追捕安妮亞，這樣一想，就讓人可以接受她不用回研究所，並且能平安無事地過日子。

使安妮亞誕生的是第3勢力？

關於安妮亞的出身還有另一個疑點。洛伊德看到安妮亞的古語考卷後如此評價：「雖然因為拼寫錯誤而被扣了一大堆分數，但假如沒有拼寫錯誤，得分會相當高……」（MISSION:42）可是安妮亞從來沒有學過古語，應該是連「因為拼寫錯

誤而扣分」的程度都沒有才對。洛伊德推測：「是在原本生長的環境裡耳濡目染的嗎？」（MISSION:42）由此可以推想安妮亞是生長於東國及西國以外，並以古語為母語的國家。那麼那個國家是基於什麼目的在進行人體實驗呢？

已知安妮亞的讀心能力為偶然之下的產物，是於某種研究的過程中獲得這個能力，本來的研究目的，應該也是要得到近似於讀心能力的某種能力。舉例來說，如果是干涉他人腦波進行洗腦，若研究成功的話，真的稱得上是人體武器了。

話說從安妮亞本來是「實驗體007」來看，這個研究的實驗對象一定至少超過七名。如果有數名可以干涉他人腦波的人類存在，應該可以一舉征服囚冷戰而疲憊不堪的東國和西國吧。安妮亞或許就是誕生在懷抱著這個陰謀，以古語為母語的第三個國家。

結論

安妮亞是為了征服東國和西國而誕生的?!

[MYSTERY×EXPECTED]

考察02

處於冷戰狀態的東國和西國的關係最後會如何呢？

東國和西國的原型是冷戰時期的德國？

現在東國和西國持續進行著冷戰。兩國未來究竟會如何發展呢？

說到東西兩國進入冷戰狀態，應該多數人會想到的是冷戰時期的德國。在原作的地理位置，東國和西國是被「鐵幕」區隔開來的鄰國。這會讓人想到原型應該是昔日把德國分裂成東德和西德兩個國家的「柏林圍牆」。

在實際的歷史中，1973年第一次石油危機之後，東德因為產業結構調整失敗，經濟狀況急遽惡化。由於陷入國民大量出逃的窘境，1989年東德政府針對旅行以及移民國外，實施大規模的放寬管制，在此之前幾乎被禁止的旅行也都開放了。某天晚上，大量市民為了前往西德，於是聚集在國境檢查站所在的柏林，柏林

14

[MYSTERY×EXPECTED]

結論

未來東國和西國將會撤掉鐵幕並攜手合作?!

圍牆因此被拆除殆盡。

如果原作是以冷戰狀態中的德國為原型，那麼可以推測結局會是東國和西國最後統一成為一個國家。只是現在的東國不僅沒有貧富差距，也看不出經濟衰退的樣子。如果會發生某種決定性的行動，應該是從西國開始吧。雖然不清楚西國目前的情況，或許經濟相當衰退也說不定。

此外，如同前述考察的內容，如果有第三個國家存在，那個國家或許會對兩國發動戰爭來個漁翁得利。東國和西國為了度過這個危機而聯手戰鬥，最後兩國合而為一，也可能會有這種像少年漫畫的王道發展吧。無論如何，因為洛伊德和約兒各自生長於西國和東國，為了讓兩人在最後能夠結合，兩國之間的關係想必要變得和睦相處才行。

考察03 約兒隸屬的究竟是什麼樣的組織？

雖然始終不知道組織名稱、規模以及目的⋯⋯

關於約兒隸屬的組織，目前只知道有個會發號施令，被稱為「店長」的人，然後那個店長教導了約兒殺人技巧，命令她去除掉「賣國賊」。利用這些少量情報，來思考關於這個組織的來歷吧。

首先是東國政府是否公認這個組織的存在，我們認為他們應該是不被承認的。

假使某個人被政府認定是賣國賊，應該都會遭到尤利隸屬的國家保安局（通稱祕密警察）逮捕才對。因為逮捕的目的也是想要盤問出同伴的情報等資訊，組織不由分說就殺人的做法，會讓人覺得跟政府的想法大相逕庭。由此可以推斷，這個組織的行動根據，應該不是極端的愛國主義，很可能是以酬勞為目的，接受委託而行動。

01
02
03
04
05
06
07
08
09
10
11
12

【MYSTERY×EXPECTED】

接著來考察關於約兒的戰鬥風格。從她拿著外形像巨大長針似的武器、飛踢和踢腿，以及點穴的戰鬥方式來看，都讓人聯想到中國武術。由此可以推測，訓練她成為殺手的人，應該是出身中國（或是在原作裡以中國為原型的國家）。或許組織中也有很多來自其他國家的外國人。如此一來，他們不是被政府公認的組織的可能性就更高了。

最後，來推測看看約兒跟組織扯上關係的契機。因為不是公開的組織，當時還是個孩子的約兒，不太可能因為知道這個組織而自願加入，所以應該是組織延攬孤兒加入，這樣思考會比較合理。如果是這樣的話，就算還有其他經由組織培育的殺手也一點都不奇怪。以後或許會出現約兒跟曾經一起修練的殺手展開對決的描寫吧。

結論

組織跟東國政府沒有關係，除了約兒還有其他殺手！

偷錄音也不會被發現的 「筆型錄音筆」

筆型 IC 錄音筆 16GB
製造商：HOKOUNI　參考售價：3,280 日圓

可以偷偷錄下對話

雖然乍看之下只是原子筆，其實是高性能的錄音機。16GB 的大容量，可以錄製 176 小時的音檔。插上耳機也能播放，可以當作 MP3 播放器使用，也能當作 USB 隨身碟，儲存聲音以外的檔案。

除了在重要的課程和會議時用來錄下內容以外，似乎也有人在碰到性騷擾或職場霸凌時，會用來錄下對話當證據。

chapter 2
CHARACTER
×
FORGER FAMILY

為了任務連家人都能創造的幹練間諜

洛伊德・佛傑

背景 為了守護世界和平而成為間諜

在東國伯林特綜合醫院工作的精神科醫師洛伊德・佛傑，真面目為隸屬西國的諜報組織 WISE，代號〈黃昏〉的厲害間諜。他本來是戰爭孤兒，從小就在荒廢的街道上受盡孤獨和絕望，啼哭著過日子。長大成人的他，踏上成為間諜的道路。

洛伊德：「一個不會讓孩子哭泣的世界。我是為了打造這樣的世界……才成為間諜的。」(MISSION:1)

這個想法至今依然是他的行動動機，為了不讓東國和西國之間再次爆發戰爭，才會持續進行諜報任務。此外，他在成為間諜時就捨棄名字，並沒有公開本名。

【CHARACTER×FORGER FAMILY】

能　力　頭腦清晰也擅長打鬥的菁英

洛伊德在WISE之中是本領高強的頂尖間諜。他擁有優於常人的記憶力和處理情報能力，拿到弗朗基提供的單身女性名單立即當場熟記。之後跟約兒　布萊爾在服飾店第一次見面時，便迅速從記憶裡比對她的情報（MISSION:2）。此外，他在MISSION:1曾單槍匹馬壓制持槍的敵對集團，也具備十足的打鬥能力。

再者，特別值得大書特書的是他超群的變裝技能。戴上變裝用的面具就會完全變成另一個人，甚至能騙過熟悉變裝對象的人。順帶一提在簡介中他的身高是187公分，體重約70～90公斤。難怪他可以化身為各種體格的人物。

祕密任務　人生中難度最高的任務是創造家人？！

洛伊德收到WISE任命執行祕密任務──行動代號〈梟〉。這個任務要求他組建

變化 逐漸對家人產生感情

身為菁英間諜的洛伊德，基本上想法都很冷靜且具備合理性。

家庭，讓小孩進入東國的名校・伊甸學園就讀，參加學生雙親會出席的懇親會，並且跟東國的政治家唐納文・戴斯蒙德接觸。

他首先前往會積極地讓養父母收養小孩的孤兒院，與安妮亞相遇，安妮亞（用讀心能力）毫不費力地解開給成人玩的拼字遊戲，她驚人的智力令洛伊德印象深刻，決定收養她。緊接著他在服飾店與約兒相遇，約兒正在尋找假裝男友的男性，由於跟她利害一致，於是兩人扮演起偽裝夫妻。他們三人以佛傑家的名義開始一起生活。洛伊德為了達成行動代號〈梟〉，跟約兒和安妮亞一起進行面試特訓，一邊扮演家人，一邊建立起親密關係。

名場面 幹練間諜的網球技巧也是超一流！

為了任務，洛伊德與 WISE 的同事費歐娜・佛洛斯特一同參加地下網球大賽。兩人偽裝成門外漢夫妻，並且擊敗職業網球選手。就算在比賽中遭到攻擊，洛伊德也露出平靜的表情說：「我早就料到可能會發生這種事，所以在衣服底下穿了防彈背心。」（MISSION:33）展露能幹間諜的深厚實力。

22

[CHARACTER×FORGER FAMILY]

在為了行動代號〈梟〉必須組建偽裝家庭的時候，他曾經感嘆：「親愛的家人，幸福的家庭……對間諜來說是個天大的包袱……」（MISSION:1）不過跟安妮亞她們一起生活之後，看得出來他的心境在不知不覺中有了變化。

他們在伊甸學園的面試中，被壞心眼的面試官問了：「現在的媽咪跟之前的媽咪比，誰比較高分？」（MISSION:5）等失禮的問題。若是考慮到任務，為了通過考試，這是必須冷靜以對的場面。但是洛伊德卻奮力捶打了桌子後，帶著安妮亞她們一起離開房間。對他而言，兩人所受到的傷害，令他難以原諒。

此外，約兒的弟弟‧尤利來家裡拜訪時，他看到姊弟感情很好的樣子，

洛伊德：「上次羨慕別人，是多久以前的事了呢……」（MISSION:13）

因而陷入感傷。雖然洛伊德成為間諜時已捨棄自己的名字和過去，但是跟約兒她們一起生活之後，想必是再度憧憬於擁有真正的家人，才因此油然而生吧。

約兒・佛傑

Character

背景 為了扶養弟弟而雙手染滿鮮血的童年時期

約兒・佛傑（舊名約兒・布萊爾）是洛伊德偽裝結婚的對象。芳齡27歲，平時以辦事員身分在伯林特市政府上班。不過她卻有個不為人知的一面──名為〈睡美人〉的殺手。

孩提時期父母雙亡，約兒跟弟弟尤利兩人相依為命。她學會殺人技巧，以殺手身分開始承接暗殺任務。關於工作，由於只跟尤利說是「打工」，所以當她不時渾身沾染被濺到的鮮血回家時，總是讓尤利驚嚇不已。當拿到比較多的酬勞時，她會買尤利想要的圖鑑套組和零食等東西給他。

尤利為了回報約兒總為自己著想的奉獻，非常努力讀書，成功進入外務省任職。

約兒是「林中的睡美人」？

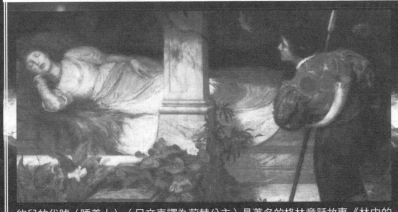

約兒的代號〈睡美人〉（日文直譯為荊棘公主）是著名的格林童話故事《林中的睡美人》的另一個譯名。其中有一段描寫是接近公主沉睡的城堡的旅人，被包覆城堡的荊棘所纏繞而喪命，或許荊棘就是在代表約兒身為殺手的攻擊性。

現在姊弟倆的感情也很好（雖然各自懷抱著祕密），約兒之所以會假裝跟洛伊德結婚，其中一個理由也是為了讓尤利放心。

另外一面 其實是原作最強角色?!

約兒平時個性溫和，有種跟周遭格格不入的感覺。不過一旦被名為「店長」的人下達指示，她的眼神就會變得冷酷且銳利，化身為殺手〈睡美人〉。

約兒：「真的非常不好意思……請容許我取走您的性命好嗎？」（MISSION:2）

約兒用跟平時一樣彬彬有禮的口吻，做出危險的發言。她磨鍊得爐火純青的殺人技巧技壓群雄，就算對手有數十人也能輕鬆地全數殲滅。而且在接受伊甸學園面試時，她也展現出特殊的才能——點中全力衝刺而來的凶暴牛隻的穴位，讓牠停止行動（MISSION:4）。

她的臂力和腳力等體能也都異於常人。像是當她想要用網球發球時，曾出現過網球沿著球拍網格被切碎的場面（MISSION:34）。雖然洛伊德的臂力也很驚人，但是約兒擁有比他更強的戰力。在目前登場的角色中，她恐怕是最厲害的。

家庭關係

為了成為匹配洛伊德他們的家人而努力不懈

約兒本來對結婚毫無興趣，認為只要能夠繼續從事殺手工作就好，但是她被市政府的同事指出27歲還是單身，就算被懷疑是間諜也不奇怪之後，產生了危機感。

剛好就在那時，她跟正在尋找偽裝結婚對象的洛伊德偶然相遇，因為彼此利害關係

[CHARACTER×FORGER FAMILY]

一致而成為了夫妻。

因為一直都是靠著暗殺生存下來，約兒不太懂其他的一般常識。跟洛伊德他們一起生活之後，每天都深刻感受到自己的不足之處。她在執行暗殺任務時都會善後，雖然很擅長打掃，但是除此以外的家事一竅不通。

佛傑家的三餐都是由洛伊德打理。不過約兒認為這樣下去不行，於是鼓起幹勁，向很會做菜的同事卡蜜拉拜師學藝。雖然弄得滿手是傷仍舊繼續特訓，終於成功做出美味的南部燉菜給洛伊德他們享用。雖然是以偽裝家人身分展開家庭關係，但是擔任洛伊德的妻子，還有安妮亞的母親這件事，不知何時已經成為她最大的喜悅了。

此外，她在遇到洛伊德之前從來沒有談過戀愛。至於洛伊德則是因為任務的關係，經常會跟某個人成為戀愛關係，因此戀愛經驗豐富。只要洛伊德溫柔地說話或是甜言蜜語，約兒經常都會反應激烈地表現出心神不寧的樣子。基本上他們兩人看起來對彼此都有好感，即使就這樣發展成真正的戀愛關係，也不會讓人覺得意外。

Character

最喜歡間諜的超能力少女

安妮亞·佛傑

背景

因為難以忍受研究所的實驗而逃亡

安妮亞·佛傑是佛傑家的獨生女。她並不是洛伊德的親生女兒，而是為了達成行動代號〈梟〉，從孤兒院收養的。乍看之下是個沒有特別之處的普通少女，但是她擁有可以看穿他人心思的超能力。安妮亞的實際年齡應該是4～5歲，不過她用讀心能力知道洛伊德需要的是6歲以上的孩子，所以騙他自己是6歲。而且她還使用能力讓洛伊德看到自己解開給成人玩的拼字遊戲，成功成為洛伊德的養女。

在進入孤兒院以前，安妮亞是待在某個組織的研究所。在那裡她被稱為「實驗體007」，被迫進行超能力的實驗，因為討厭那樣的對待而逃離研究所。之後進入了養護設施，一直反覆過著被領養之後又被送回，或是被送到其他設施的生活。

01
02
03
04
05
06
07
08
09
10
11
12

[CHARACTER×FORGER FAMILY]

她真正的雙親並沒有公開。但是在伊甸學園的面試中被問到關於親生母親的話題時，洛伊德想著：「雖然不知道她為何會在孤兒院……但這孩子的親生父母恐怕已經……」（MISSION:5）推測她的雙親很有可能已經過世。然後從安妮亞低喃著「……媽咪……」並且落淚的反應來看，她應該也了解自己的親生父母已經不在了。

能力　因為超能力也有痛苦的回憶……

就像前面提到的，安妮亞具備看穿人心的超能力。她不僅能聽到內心的聲音，也能看到浮現在腦海中的影像。但是安妮亞的超能力有幾個弱點。首先是她無法控制超能力，當她身處在人群之中，因為他人的心聲會大量流入，安妮亞的精神容易疲憊。而且她在新月時無法使用超能力。在她以前生活過的研究所，這個現象被稱為「月食」。雖然這些弱點會不時地讓安妮亞感到困擾，不過她還是個孩子，今後應該可以靠著成長來克服。

另外，原作中也有提及她因為超能力而遭遇不善對待。MISSION:16 洛伊德幫她看功課時，她腦海中回想起被某個人痛罵的聲音：「──這種事……妳怎麼會知道？妳這個可怕的魔女……！」這個記憶，應該是她往返養護設施和養父母家時發生的事。

以前的安妮亞還不理解超能力是很特殊的能力，應該都會很坦率地接收養父母和周遭的心聲並且回應他們吧。然後大家漸漸地覺得她很可怕，於是就被趕了出來。

現在的安妮亞為了不被發現超能力而極力澈底隱瞞，或許就是從過去的痛苦經驗中

代號的由來是間諜作品的代名詞

安妮亞在研究所時被稱為「實驗體 007」。這個代號的由來，應該就是舉世聞名的間諜小說，並且將小說改編成多部電影的「007」系列。

學到教訓的結果吧。

祕密任務　為了跟洛伊德一起守護世界和平而奮鬥！

安妮亞有把會讓自己「感到興奮的心情」視為優先而展開行動的傾向。她跟洛伊德和約兒第一次見面時，就強烈受到他們吸引，也是因為他們兩人的真面目是間諜和殺手。她尤其對洛伊德在進行的「為了世界和平而展開的間諜活動」感到極大的吸引力，因此安妮亞也為了達成行動代號〈梟〉而持續奮鬥。

從一開始進入伊甸學園就讀，安妮亞就以獲得8顆星星為目標。不過到了MISSION:36時，她已經半放棄拿到星星，轉而把跟達米安·戴斯蒙德變成好朋友的「好朋友作戰」當作主要目標了。安妮亞跟達人相處時毫不在乎對方家世的舉止，雖然經常讓達米安感到憤怒，但同時他似乎也對安妮亞懷抱著好感。如果他們的交情能變得更好，作戰應該會有新的進展。

【CHARACTER×FORGER FAMILY】

佛傑家的愛犬

彭德・佛傑

Charactor

背景 身為實驗動物而每天遭受虐待

佛傑家的愛犬彭德・佛傑，能預知到招牌會掉落，立即把小孩咬開試圖保護他，擁有預知能力，以及跟人類不分高下的智力（MISSION:18）。這個異常能力的祕密來自於彭德悲傷的背景。

彭德是因為「〈APPLE〉計劃」這個用人為方式生產出高智商動物的研究而誕生的，牠長期被當作實驗動物對待。當時被命名為「8號」這種不帶感情的名字，每天不是被注射藥物就是被電擊，持續遭受著像虐待一樣的實驗。

家庭羈絆 與安妮亞的相遇改變了彭德的命運！

01
02
03
04
05
06
07
08
09
10
11
12

【CHARACTER×FORGER FAMILY】

設定原型是大白熊犬！

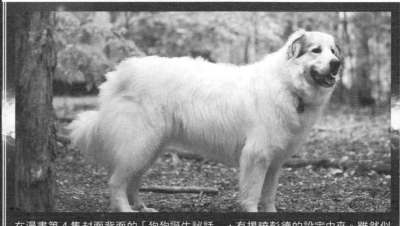

在漫畫第4集封面背面的「狗狗誕生祕話」，有揭曉彭德的設定由來。雖然似乎沒有特定是某個犬種，不過有把大白熊犬當作設定的參考。

本來每天都過得苦不堪言的彭德，因為與安妮亞相遇而命運翻轉。安妮亞被恐怖分子抓住且命在旦夕之際，彭德用預知能力救出她。而且彭德還預知了洛伊德的死亡，跟讀取牠心思的安妮亞聯手，為了改變未來而奔走。彭德漂亮地達成任務，安妮亞告訴牠：「你已經是活傑家的一員了！」（MISSION:22）完全得到她的信賴，以佛傑家的愛犬身分被接納。本來一直被稱為8號的名字，也被安妮亞用最喜歡的動畫主角「彭德曼」取名為「彭德」，開始每天過著幸福的日子。

可以偷偷攝影的「攝影眼鏡」

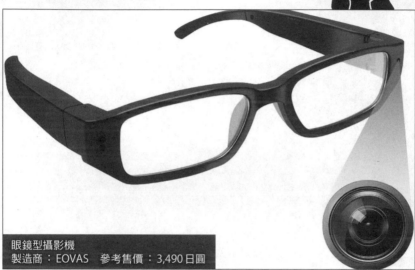

眼鏡型攝影機
製造商：EOVAS　參考售價：3,490日圓

也有一般眼鏡的功能！

這個商品是在眼鏡外框上設有小型的高性能攝影機，不僅作為日常用品可以很自然地融入生活環境，並且能同時拍攝周遭狀況。完全充電能拍攝約九十分鐘的影像，而且也支援USB充電，不論何時何地都能輕鬆補充電力。

這項產品從公司會議或商談記錄等日常作用，甚至是性騷擾、職場霸凌等蒐證攝影，都能廣泛使用。價格也很合理，非常推薦。

chapter 3
CHARACTER
×
EDENCOLLEGE

重視紀律的教師

亨利·韓德森

立場　重視紀律和傳統的歷史教師

韓德森是擔任伊甸學園舍監的歷史教師。就像他所主張的「優雅能夠建立傳統，唯有優雅才能使人世化作樂園」（MISSION:4），總之他有著重視傳統的傾向，在安妮亞接受入學面試時，一直用嚴厲的眼神審視佛傑一家是否適合這間學園。

品格　對越界的同事給予鐵拳制裁！

從韓德森的外貌和舉止，會給人一種偏執的印象，雖然他對紀律有過於嚴苛之處，但是他同時也具備身為教育家的熱情一面。佛傑一家接受入學面試時，他對一起擔任面試官的史旺沒有考慮對方心情的問法提出警告：「史旺老師，你做過頭

[CHARACTER×EDENCOLLEGE]

了……」（MISSION:5）史旺是前任校長的獨生子，他是靠關係才獲得任用。雖然校長已經換人，但是前任校長的影響力仍然存在，史旺依附父親的影響力不斷地表現出傲慢的言行。韓德森雖然對史旺的言行感到不快，但是因為顧慮到前任校長而沒有說出口。不過，當史旺問出：「那麼現在的媽咪跟之前的媽咪比，誰比較高分？」（MISSION:5）這個無視孩子感受的無禮問題時，

韓德森：「一味地對權力逢迎獻媚的我，沒有資格擔任教育者……！」（MISSION:5）

他怒不可遏地把史旺揍飛。雖然韓德森對各種事物都很堅持紀律和優雅，但是他的內心深處同時具備了身為教師，以及身為人應有的品格。

名場面

在單行本可以看到他的私生活！

收錄在第 6 集的 SHORT MISSION:4 有揭曉韓德森不為人知的私生活。故事描寫他一大早起床，5 點半就會去晨練，接著淋浴並整理好服裝儀容之後，優雅地享用以茶葉沖泡的紅茶。之後聆聽音樂和閱讀到 8 點，然後才到學校去上課。

華特‧伊凡斯

品行優良的國文教師

品格 忠厚老實的品格備受學生仰慕的教師

伊凡斯在伊甸學園擔任第5宿舍的舍監。負責科目是國文，根據洛伊德的事前調查，他個性忠厚、耿直、保守，同時也深受學生信賴。事實上，在安妮亞接受面試時，聽到洛伊德和約兒結婚的經過說明之後，

伊凡斯：「嗯，看來你們家庭和樂，那是最好的。」（MISSION:5）

雖然身為重視家世的伊甸學園教師，但是對再婚夫妻沒有特別抱持偏見，而是用爽朗的笑容接納他們的說法。之所以會有這麼多老實的教師，應該也是伊甸學園被譽為名校的重要因素之一吧。

Character

01
02
03
04
05
06
07
08
09
10
11
12

Character

前任校長的獨生子

梅鐸・史旺

品格

因為個性惡劣而被妻子和孩子拋棄……

在伊甸學園面試中火力全開施壓學生的史旺，雖然是前任校長的獨生子，但是他傲慢的態度，以及毫不在乎他人的心情、不識相的言行引人注目。此外，因為他在考試之前被妻子提出離婚，女兒的親權也被剝奪，因此對前來面試會場看起來幸福的家庭感到嫉妒，總是不斷提出遷怒洩憤的問題，而把孩子們惹哭。

史旺在面試佛傑一家時也抱持著：「一對恩愛的俊男美女夫妻？真叫人反胃！」（MISSION:5）陰鬱的內心怨氣滿腹，不斷對身為女兒的安妮亞提出壞心眼的問題惹她哭泣。雖然史旺因為這件事而挨了韓德森一拳，但是從他的個性來看，改變高壓態度的可能性應該非常低吧。

Character

唐納文・戴斯蒙德的次子

達米安・戴斯蒙德

背景

仗著父親的權勢逞威風！

安妮亞的同班同學達米安是國家統一黨黨魁唐納文的次子。他仗著父親的權勢逞威風的樣子簡直就像孩子王，上學第一天，他就對同班同學虛張聲勢。

達米安：「我可是國家統一黨黨魁的兒子耶。」（MISSION:8）

不過達米安就像自己曾經說過的：「我必須和兄長一樣成為『皇帝的學徒』……！否則……父親大人對我根本不屑一顧……！」（MISSION:15）他平時就為了被父親所愛而努力不懈。減少睡眠時間拼命用功，因為努力而得到回報，達米安在期中考獲得第11名的好成績，成功得到渴望已久的星星。雖然他的個性因為家

01 02 03 04 05 06 07 08 09 10 11 12

[CHARACTER×EDENCOLLEGE]

庭環境而有點彆扭，不過其實是個孜孜不倦，非常努力的孩子。

人際關係 對安妮亞很在意？

剛開始達米安對安妮亞惡毒地怒罵：「少得意忘形啦！醜女！」（MISSION:8）但是被她揍過之後卻開始對她感到在意。或

許達米安因為父親立場的關係，被周遭的人們尊為黨魁的兒子，總是讓他任性而為，經常跟在身邊的兩個跟班也是一樣都在討好他。

他們對達米安所說的話很少提出反對意見，幾乎所有事情都是如他所願。但是如果從相反角度來看，也可以解釋為周遭的人們對達米安的行動毫不關心。對達米安來說，安妮亞是第一個敢正面跟他衝突的人。正因如此，安妮亞的存在，才會在達米安的心中逐漸變得重要。

名場面

為了被父親所愛而努力不懈！

在 MISSION:38，達米安向父親報告在期中考得到星星，而且獅鷲勞作得了金獎。一開始他很擔心父親即使如此仍然不會關心自己，不過隨後他聽到父親的讚美：「這樣啊……表現得很好。」才打從心底露出開心的表情。

艾彌爾‧艾爾曼

品格
打從心底仰慕達米安的少年

艾彌爾的特徵是西瓜皮頭和暴牙。總是跟在達米安身邊的跟班之一，

艾彌爾：「達米安少爺一定很快就當上獎學生了。」(MISSION:8)

常常把這句話掛在嘴邊，對達米安阿諛逢迎。不過，當達米安因為睡過頭而受罰，被命令去幫宿舍保母做事時，艾彌爾還故意在老師面前違反宿舍規矩，並趕去幫忙達米安，經常可以看到他像這樣打從心底擔心達米安的樣子。當然也可能因為達米安是黨魁的兒子，不過也能看出艾彌爾把達米安當作好朋友，非常為他著想。

Character

達米安的跟班之2

尤恩・愛吉博格

品格

夢想成為太空人的少年

尤恩是跟艾彌爾一起跟隨達米安的少年，特徵是頭髮梳得很高，並且有一張長臉。尤恩跟艾彌爾一樣雖然是達米安的小嘍囉，不過他們三人在準備考試時，

尤恩：「那就重點加強達米安少爺不擅長的國語吧！」（MISSION:25）

他隨口說出這句話，似乎跟達米安是不需要過於客氣的朋友關係。

尤恩在被格林老師帶去野外學習時，曾經熱切地表示：「我的夢想是當太空人！」（MISSION:39）因為尤恩平時就努力不懈，他有朝一日一定會實現夢想，展翅飛向宇宙吧。

43

Character

安妮亞的好朋友

貝琪・布萊克貝爾

背景

在班上跟安妮亞感情很好的千金小姐

貝琪是在開學典禮時，滿臉笑容主動對安妮亞說「請多指教！」（MISSION:8）的女學生。她是大型軍事企業布萊克貝爾CEO的女兒，生日時會收到鑲滿鑽石的娃娃，或是粉紅色的巨大戰車當禮物，還會為了跟安妮亞去買東西而包下整間百貨公司，從這些事情可以知道，她是在相當富裕的環境下長大的大小姐。

剛開始貝琪在心中輕視安妮亞，認為她「看起來滿嫩的，拿來當個跟班應該還可以吧。」（MISSION:8）不過貝琪受到安妮亞認真的言行影響，漸漸地開始對她產生認同感。而且兩人因為跟達米安的爭吵為契機加深情誼，成為感情融洽的好朋友。

01
02
03
04
05
06
07
08
09
10
11
12

【CHARACTER×EDENCOLLEGE】

貝琪：「不過妳放心！我是安妮亞的夥伴！

不論發生什麼事，我都會保護妳的！」

（MISSION:9）

喜歡的人

對戀愛充滿興趣的早熟少女

貝琪不同於熱衷動畫的安妮亞，有著喜歡看「伯林特戀曲」這部愛情劇的早熟一面。雖然從以前就說女孩子成長得比男孩子要快，不過貝琪才6歲就已經對戀愛充滿興趣。她看到安妮亞不小心掉落的全家福照片不禁大叫。

貝琪：「這位超級無敵帥的男士是誰？」

（MISSION:25）

她似乎喜歡像洛伊德那種型男的樣子。

Character
瑪莎
布萊克貝爾家的管家

瑪莎是侍奉布萊克貝爾的管家，負責接送貝琪等工作。不過她以前曾對被教育得很任性，看不起他人的貝琪訓誡過：「不可以自以為已經了解所有的人事物。」（MISSION:36）也讓我們看到她用超越管家立場的態度對待貝琪。

或許正因為有像瑪莎這樣真誠對待自己的人在身邊，所以貝琪雖然任性，卻能成長為善良的少女。

Character
比爾‧沃金斯
陸軍少校的兒子

比爾在躲避球的班際對抗賽中特別引人注目。因為繼承了身為陸軍少校的父親濃厚的DNA，才6歲體型就像橄欖球員一樣龐大且強悍。

比爾很擅長打躲避球，單手就能輕鬆抓住球，還能一球打倒四個人，讓人見識到他超群的活躍。不過當安妮亞用超能力讀出他的球路且持續躲開後，他發出嗚咽聲：「噎嗚⋯⋯」（MISSION:15）眼中浮現出淚水，似乎也有像小學生的一面。

喬治・古魯曼

古魯曼製藥的少爺

喬治是安妮亞的同班同學，當他得知父親經營的製藥公司被戴斯蒙德集團併購後，因為金錢的關係，無法繼續待在學園而怨恨著戴斯蒙德，企圖竄改戴斯蒙德兄弟的考試結果。之後，喬治把自己的不幸當作理由對同學們予取予求，不過父親的公司雖然被併購，但並不會破產，他可以繼續去上學。然而，因為他之前任性妄為做過頭，不免遭受到了同學們的冷眼相待。

格林

伊甸學園的生活指導員

生活指導員格林身材魁梧且左眼戴著黑色眼帶，容貌看起來一點都不像教師。他以前是海陸大隊的幹練士兵，活用那段特殊經歷幫助學生們成長。舉例來說，他曾經把每天一味地唸書而難掩疲態的達米安帶去進行野外學習，讓他藉由野外休閒活動消除疲勞（MISSION:39）。俗話說「擁有健全的心靈，身體自然健康」，像格林這樣的教師，是讓學生得以成長，不可或缺的存在。

【CHARACTER×EDENCOLLEGE】

禁止濫用！間諜道具03

連100公尺以外的聲音都不會漏掉的「收音麥克風」

專業拋物線收音麥克風
製造商：無品牌商品　參考售價：8,800日圓

可以聽到遠方的聲音！

超高性能收音器「專業拋物線收音麥克風」，就連100公尺以外的聲音都能聽到。本體側面設有感度調節轉盤，能因應狀況改變成容易聽到的音質，同時可以進行12秒的數位錄音。

本身也附屬播放功能，從事野鳥觀察和觀賞運動比賽等戶外休閒活動時，可以完全發揮功能。另外也很推薦一次購買兩個，跟朋友或小孩遊玩間諜遊戲也很有趣。

48

chapter 4

CHARACTER
×
OSTANIA

Character

國家統一黨黨魁

唐納文・戴斯蒙德

品格　在東國坐擁極大權力的政治家

唐納文在東國政經界擁有強大影響力，是戴斯蒙德集團的首領暨國家統一黨的黨魁。根據 WISE 的調查，他是企圖對西國發動戰爭的危險人物，原作主角洛伊德想方設法要獲得唐納文的情報。

不過唐納文行事十分小心謹慎，極少公開露面。他只會在兒子達米安就讀的名校伊甸學園定期舉辦的懇親會中現身，就連在懇親會現場都帶著眾多保鑣以確保自身安全。唐納文曾經表示：「哪怕是有血緣關係的孩子，終究也只是別人。人是不可能真正了解別人的。人與人之間……永遠不可能互相了解。」（MISSION:38）他似乎連家人都不信任。要得到與他有關的情報看來非常困難。

【CHARACTER×OSTANIA】

艾德嘉
暗中活躍的組織老大

艾德嘉是對西強硬派，為了讓親西派的外務大臣下台而想要讓他戴假髮的事實曝光（MISSION:1）。但是，他的陰謀遭到洛伊德妨礙。

艾德嘉為了報復，偷襲洛伊德家並綁架安妮亞。而且把安妮亞當作人質，想要搶回被奪走的情報，沒想到卻被反將一軍。不過他有像是隸屬於某個諜報機構的描寫，很有可能還會再次出現在洛伊德面前。

卡蓮
艾德嘉的女兒

卡蓮是MISSION:1曾經在餐廳裡跟洛伊德享用美食的女性。雖然卡蓮問洛伊德：「我們以後會不會結婚呢？」似乎很認真地在考慮跟交往對象洛伊德的未來，但洛伊德卻是個敵國間諜，為了得到她父親艾德嘉手中的情報才會接近她。

洛伊德得到想要的情報後對她說：「我們分手吧。」（MISSION:1）立刻就離開她的身邊。雖然說是父親的惡行所致，還是有點可憐。

Character

黃昏的合作夥伴

弗朗基

特殊技能 用情報蒐集和偽造文書支援洛伊德

弗朗基會利用諸如情報蒐集和偽造文書等等，從各個方面支援洛伊德。在 MISSION:2，他為安妮亞拿到報名表、准考證，甚至還有入學考題，雖然身為情報商的能力相當高，但是本人都這樣說了，

弗朗基：「我只是個情報商，戰力跟垃圾沒兩樣啊！」（MISSION:2）

他似乎很不擅長使用槍枝和格鬥這類直接戰鬥技巧。

品格 讓人見識到他身為地下世界居民的嚴酷想法

【CHARACTER×OSTANIA】

弗朗基平時隱瞞自己是情報商的身分，偽裝成菸鋪老闆過活。他的個性非常溫和隨興，總是我行我素。雖然說是為了祖國，卻不讓人感覺到他沾染犯罪，是個難以捉摸的人。不過，在MISSION:14洛伊德對自己的任務表現出罪惡感的樣子時，弗朗基說了一段話，讓人深刻感受到他是地下世界的居民。

弗朗基：「我之前有警告過你，不要帶有多餘的感情吧？還想要這條小命的話，就別相信任何人。」(MISSION:14)

雖然原作的要素是跟每天的混亂奮戰的家庭喜劇，不過作為故事舞台的東國和西國卻正處於血腥戰鬥當中，派出諜報員互相爭奪情報和性命。尤其是在無視基本人權的東國，一旦被國家保安局得知間諜活動，等在前方的就是即使喪命也不意外的嚴刑拷打。就連看起來似乎總是很開朗又無憂無慮的弗朗基，為了從敵國手中搶奪情報，也是賭上性命奮戰的一位戰士。

Character

約兒唯一血親的弟弟

尤利‧布萊爾

背景 **為了成為唯一血親的姊姊之助力**

尤利是約兒的親弟弟，自幼因父母雙亡的關係，家境貧困，一直是由約兒一肩扛起經濟方面的重擔。相較於為了自己拚命工作到傷痕累累的姊姊，無能為力的自己令尤利很懊悔，因此奮發向上，想早日成為姊姊的助力。皇天不負苦心人，尤利仕途發達，成為外交官。之後調到國家保安局，以祕密警察身分追查潛藏在東國的黃昏。

品格 **有時候過於為姊姊著想因而做得太過火**

尤利自小就凡事皆以約兒為優先而行動，就算長大成人也依然沒變，他以祕密警察身分工作，也是「為了保護姊姊居住的東國」。

[CHARACTER×OSTANIA]

現實世界中的「祕密警察」

以前於納粹政權下的蓋世太保及蘇聯的 KGB 等等，在世界各地都有祕密警察。就連這個故事原型的東德，也有國家保安省（通稱「史塔西」），布下天羅地網讓人們相互監視來壓迫國民的生活，或是把間諜送進以西德為首的西歐諸國。這張照片是舊史塔西的中央廳。

尤利對威脅到約兒和她身邊的人們，以及這個國家的國民都絕不留情，似乎有時還會嚴重到無法分辨是非對錯。不過尤利對工作的態度，以及像吉祥物般的可愛備受上級賞識，年紀輕輕就晉升少尉。

另一方面，尤利私下是個超級戀姊狂。

一旦姊姊在面前，就只會想著姊姊的事。約兒整整一年都沒跟自己說已經結婚的藉口「因為我忘記了」，他輕易就相信；吃著約兒做的超難吃料理，不僅邊嘔吐還滿口稱讚著「好吃」，對於姊姊所做的事，他似乎都是毫不懷疑就全盤接受。

Character 多明尼克 — 約兒的同事，也跟尤利相識

多明尼克是跟約兒一樣在伯林特市政府工作的男性職員。他住在約兒的弟弟尤利所住的公寓隔壁，是約兒的同事中唯一跟尤利相識的人。為人和善，跟約兒交情也很好，但是似乎因為這樣，以他的女友卡蜜拉為首的女同事們都不太喜歡約兒。不過多明尼克都會為約兒著想，幫她打圓場。順帶一提，就是多明尼克告訴尤利約兒已經結婚的。

Character 班茲 — 約兒工作的市政府的課長

班茲是伯林特市政府的課長，也是約兒的上司。身材微胖、戴眼鏡、頭髮稀疏，是個看起來不太可靠的角色。似乎常對在上班期間聊天的女性職員怒吼：「快去工作！」因此被她們閒言閒語「好噁心」、「在咖啡裡放點鼻屎吧」、「要是祕密警察把我們課長抓走該有多好～」好像很討厭他。雖然在原作中暫且都以「課長」身分登場，不過因為洛伊德檢閱約兒被託寄的郵件，他的本名因此揭曉。

【CHARACTER×OSTANIA】

雪倫應該是約兒的同事中唯一有

小孩的人。黑髮和眼鏡是她的最大特

徵，應該也只有她會抽菸。雖然她跟

卡蜜拉等人交情很好，不過對於她們

欺負約兒會稍有微詞。此外因為她有

小孩，所以在MISSION:14中受到約

兒請教「怎樣才能當一個好太太」。

雖然她對約兒問這種問題感到傻眼：

「結婚1年了還不知道……？」但還

是給了她建議。

卡蜜拉是約兒的後輩職員，一直

很瞧不起不知世事的約兒。例如她對

獨自參加派對的約兒惡言相向「那是

什麼藉口呀」，在男友多明尼克跟約

兒說話時打岔，似乎把她當作眼中

釘。不過當洛伊德出現在派對現場

時，她露出憤恨的表情：「約兒不

可能找到這麼優雅的帥哥老公！」

（MISSION:2）想要翻倒剛出爐的焗烤

去潑約兒，卻被約兒用華麗的步法化

解，反而是自己燙傷了。

Character

福蘭克林・珀金

因為撰寫揶揄東國的報導而遭逮捕

福蘭克林・珀金還是報社記者時，以煽動反體制激進派的罪名遭到逮捕，是個有前科的人。之後他失去報社記者的職位，目前在郵局上班，但因為涉嫌撰寫揶揄東國的文章並賣給西國，而被國家保安局盯上。調查的結果，福蘭克林之所以寫報導的理由是「想讓家人生活的東國變得更好」、「為了維持自己的生活」，不過他犯下罪刑仍是不變的事實，還是遭到逮捕。

Character

吉姆・海沃德

因為想要賺零用錢而犯罪……

吉姆原本在伯林特市政府的財務部工作，但是因為把市政府的文件外流到西國，被懷疑是間諜而被國家保安局逮捕。剛開始他否認嫌疑，卻在調查途中，被尤利拿出買賣文件的現場照片，就認命地開始招供了。吉姆是因為想要賺點零用錢去花天酒地，才會從事間諜行動。雖然說他本來是抱著輕率的態度，不過犯下叛國罪的他後來怎麼樣了無從得知。

在東國也屈指可數的資產家

凱比・坎貝爾

凱比透過能源產業而致富，同時也是一位遠近馳名的古董美術品收藏家。他喜歡網球，喜歡到跟以自己為中心的地下網球俱樂部的會員們一起主辦地下網球大賽「坎貝爾頓」。而且，聚集在這場大賽的財經界重量級人物和地下世界居民，藉由非法賭博，使其成為一場金流規模龐大的賽事。另外，大賽的冠軍可以從凱比自己的美術收藏品當中，任選一樣作為獎品。

被譽為「傳奇」的網球搭檔

沃爾森／鮑伯

為了得到凱比收藏的畫作「向陽處的貴婦」，洛伊德他們參加地下網球大賽。第一輪的對手是沃爾森、鮑伯組合。他們在現役球員時代，是稱霸大滿貫的傳說職業選手，退休之後也繼續探求網球道。然後為了尋覓更強的強者，他們最後找到的就是這片地下球場。兩人為了大賽在山裡閉關，進行嚴酷刻苦的訓練，卻被洛伊德他們輕而易舉地完美反擊而敗下陣來。

【CHARACTER×OSTANIA】

Character 博威克兄弟

雖然使用了禁藥......

博威克兄弟是地下網球俱樂部的其中一位會員送進地下網球大賽的組合。雖然被其他會員稱為「只是毒蟲」,但是他們為了這個大賽結束之後的東西競技慶典,而使用了與政府合作開發的運動禁藥,獲得連鐵絲網都能撕開的怪力。而且在比賽前還捏爆網球,對洛伊德挑釁:「你身上怎麼有一股尿騷味啊?」(MISSION:32)不過他們的發言踩到費歐娜的地雷,直接被打得落花流水。

Character 坎貝爾兄妹

為了勝利而不擇手段

地下網球大賽主辦者凱比的親生兒女,是一對高中生兄妹,從小就接受網球英才教育。為了獲勝而不擇手段,像是在對手的休息室注入毒氣,或是使用改造過的網球拍,在球場上設下機關,比賽期間命令狙擊手射擊等等,無所不用其極。但看到識破所有作弊手段,最終奪得勝利的洛伊德組合,哥哥凱羅:「我第一次由衷地覺得不甘心......嗚......」(MISSION:33)淚流滿面地向洛伊德發誓會改過自新。

01 02 03 04 05 06 07 08 09 10 11 12

排外主義學生團體的首領

奇斯・克卜勒

恐怖分子 想要破壞東西國和平而計劃暗殺外長

奇斯為就讀伯林特大學的學生，是排外主義學生團體的首領。他想要破壞東西兩國和平，目的是利用戰爭取回東國的榮耀，因此策劃暗殺布朗茲外長的計劃。暗殺的具體內容是放出數隻身上綁有炸彈的狗，趁外長為了參加會談而移動時發動突襲。

不過安妮亞剛好來到基地附近舉辦的狗狗認養會，並聽到了他們的計劃。此外，因為WISE也掌握到這項計劃的情報，洛伊德也在追查奇斯一行人。後來犯案團體的同夥們被WISE逮捕，但奇斯還是想獨自執行暗殺計劃。不過他的計劃因為佛傑一家的活躍而以失敗告終。奇斯也鋃鐺入獄。

[CHARACTER×OSTANIA]

Character

弗朗基單戀的對象
莫妮卡・麥克布萊德

莫妮卡是五號街雪茄俱樂部「MOKUMOKU CLUB」的店員，弗朗基對她懷抱愛慕之情。她是一名跟母親、妹妹同住的25歲女性，除此以外弗朗基甚至還調查了生日、血型、喜歡的電影等等，跟她有關的各種情報。

弗朗基得到洛伊德的幫助，帶著提升熟練度的戰略性話術去挑戰攻陷莫妮卡。雖然想要設法邀她去約會，結果卻是「NO（而且是打斷他的話）」。

究竟是哪裡沒做好呢？

Character

出現在約兒妄想中的書記官
伊凱尼耶魯

安妮亞的伊甸學園入學考試結果是備取順位第1名。只要正取名單中有任何一人婉拒入學，她就能立刻遞補錄取，但是約兒卻想像起一個缺額都沒有的情況。在約兒的妄想中，她為了讓安妮亞遞補錄取，想要在派對中殺死孩子錄取伊甸學園的伊凱尼耶魯書記官。不過她慎重地告訴自己：「不可以對無辜的人動手啊！約兒……！」（MISSION:6）獨自靜靜地向虛構的伊凱尼耶魯先生道歉。

62

Character

對抗黃昏的一流菁英(?)間諜

東雲

毫無素質？ 說到底他的個性並不適合當間諜

東雲是與戴斯蒙德家敵對的企業所聘雇的間諜。他的代號〈東雲〉的由來，是因為他自許為有機會與洛伊德的代號〈黃昏〉平分秋色的明日之星，因此自己取了這個名字。雖然他自稱是「菁英間諜」或「一流間諜」，但不論是潛入時做出無意義的行動，還是差點跟巡邏警衛撞個正著、不懂解開門鎖而打破玻璃入侵，又或者是毫無戒心地在建築物裡昂首闊步等等，一連串的行動實在不像一流間諜。而且還把任務內容抄在手掌上，連一起潛入的洛伊德都不禁斥責：「間諜不要帶頭留下竄改痕跡！」他還反駁道：「去告訴別人啊！讓大家知道我的活躍表現！」(MISSION:27)要洛伊德去宣傳自己是個能幹又帥氣的間諜。他的個性應該本來就不適合當間諜吧。

【CHARACTER×OSTANIA】

再細微的聲音都聽得到！「Contact Mic」

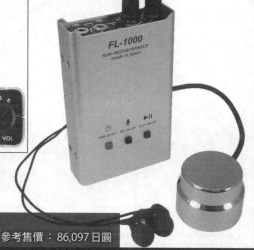

Contact Mic FL-1000
製造商：Sun Mechatronics　參考售價：86,097 日圓

也有錄音功能

「Contact Mic」是一種把麥克風貼在牆壁或水管上，就能越過牆壁聽到聲音的收音裝置。

本來是為了在維修管線等情況時，可以用來聆聽牆內奇怪的聲音，方便做檢查的設備，不過似乎也用來聽牆壁另一面的聲音，或是調查外遇等等。這個麥克風還有附加錄音功能，也能錄下重要的聲音。

chapter 5
CHARACTER
×
WESTALIS

CLASSIFIED

CLASSIFIED

CLASSIFIED

Character

冷靜執行任務的女間諜

費歐娜・佛洛斯特

品格 被同伴敬而遠之，面無表情的間諜

費歐娜是隸屬 WISE 的女間諜，表面上是跟洛伊德在同一個職場・伯林特綜合醫院的事務員。代號〈夜帷〉，相貌美麗，銀色短髮是她的特徵。一心執著於任務而面不改色的她，連 WISE 同伴都說她「蛇蠍心腸、冷血、厚臉皮」，令所有人畏懼忌憚。她總是面無表情，是因為在新人時期被洛伊德諄諄教誨過「身為間諜，不論在任何時候都不能將感情表露在外。扼殺私心，不露出破綻。」自此發誓：「我從現在起，一輩子都不會卸下撲克臉！」（MISSION:30）現在也仍然努力遵循著教導。

將來的夢想 隱藏在鐵面下的炙熱愛慕

01 02 03 04 05 06 07 08 09 10 11 12

費歐娜從新人時期就待在洛伊德身邊接受教導各種事物，一邊執行任務，一邊看著他的背影過來。雖然一直沒有把自己的心情洩漏給任何人知道，但是她從以前就對身為前輩的洛伊德懷抱熱烈愛慕。因此對於行動代號〈梟〉開始運作時，自己正在執行其他任務感到懊悔，對管理官說：「假如是佛傑夫人主動退出，那就無可奈何了吧……？」（MISSION:30）只要一找到機會就想篡奪妻子的寶座。在傳達奪取畫作「向陽處的貴婦」任務時，費歐娜特地拜訪佛傑家，想要確認情敵約兒是否配得上洛伊德。內心發誓要在下個任務展現自己的才能，讓洛伊德認同自己才比較適合當他的妻子。

然後，費歐娜跟洛伊德聯手完成任務後，向約兒挑戰打網球想要打擊她。不過她的心靈反而連同網球拍一起被約兒超乎想像的力量擊敗，最後哭著發誓要雪恥。

撲克臉唯一崩塌的瞬間

名場面

　　如前述，費歐娜原本想在網球對決中搶走洛伊德妻子的寶座。但是在約兒壓倒性的力量之下完全束手無策，輸得體無完膚。雖然費歐娜逃跑了，不過她的表情並不是平時的撲克臉，而是流下大顆淚珠，露出悔恨的表情。似乎只有在這個時候才無法掩飾情感。

【CHARACTER×WESTALIS】

潜入東國對洛伊德下達指示的上司

席爾薇雅・薛伍德

品格 謎團重重的嚴苛「鋼鐵淑女」

席爾薇雅是隸屬 WISE 的女間諜，擔任管理官。其最大特徵是長髮和端莊的容貌及高挑身材，表面上是在東西國大使館擔任外交官，私底下率領著包含洛伊德在內的眾多諜報員。因為對工作一絲不苟、非常嚴格，被局內同僚們稱為「鋼鐵淑女」。

另一方面，她也有天真爛漫的一面，像是會忘記拿掉為了變裝而買的新大衣上的標價牌。此外她經常戴著帽沿很寬的全黑帽子，也時常穿著一身黑，喜歡像魔女般有個性的時尚穿著。另外包括年齡在內，她的私人情報完全不公開，不過在阻止布朗茲外長暗殺計劃時，她與洛伊德的對話中：「我也曾經有個像她那麼大的女兒。」

〈MISSION:22〉揭曉她曾經有個孩子。不過因為「曾經有個女兒」是用過去式，可

以推測她的女兒應該是在戰爭之類的情況下過世了。

強烈心願 比任何人都深深希望世界和平

雖然席爾薇雅給人一種對工作嚴格，而且不允許失敗的印象，但是就算結果不如人意或是發生異常情況，她似乎也不太會執著的樣子。

席爾薇雅：「太好了，今天真是和平。」（MISSION:22）

就像這句話所表示的，她似乎認為「只要不要再發生戰爭就好」、「可以和平生活是最好的」。另外，她在MISSION:20向恐怖分子滔滔不絕地訴說著戰爭的可怕，對他們顯露出憤怒的樣子，可以看出她憎恨戰爭並希冀世界和平。

名場面

懂得臨機應變的優秀管理官

席爾薇雅對布朗茲外長暗殺計劃防患於未然，完美達成任務。她原本要收押恐怖分子訓練的彭德，但是安妮亞哭鬧著要養彭德。雖然對要賴的安妮亞感到吃驚，不過她馬上就認可，而且還跟安妮亞約定會慎重地對待其他狗，展現出身為管理官的果斷決策能力。

【CHARACTER×WESTALIS】

認同洛伊德在WISE中是實力最高強的諜報員，把行動代號〈梟〉任務交給他負責的人，就是WISE局長。雖然還沒有公開過他的長相，不過在MISSION:6有畫出他戴著帽子坐在椅子上的身影。這時他對身旁等待伊甸學園錄取發表的人員說：「我們很快就會收到『櫻花綻放』的通知了。」可以推測局長不只是對東西國，也對全世界各式各樣的情報都很靈通。他的長相有朝一日會公開嗎？

高齡的間諜分別在MISSION:18和MISSION:34登場。由於可能有變裝，所以無法得知其性別和名字，不過擔任的角色是把管理官的指令傳達給洛伊德。不只有擔任間諜的任務，還會慰勞洛伊德：「同時身兼父親和諜報員也不輕鬆啊……」（MISSION:18）從MISSION:34中對管理官用粗魯的說話方式來看，在WISE內部應該也是有點身分的人物。搞不好就是局長喬裝而成，也是有這個可能性。

01
02
03
04
05
06
07
08
09
10
11
12

Character

被策畫暗殺的西國部長

布朗茲外長

暗殺計劃

是要被取走性命還是被搶走衣服……

布朗茲外長是西國的政治家，為了出席部長級協商會議而出訪東國。就讀伯林特大學的排外主義學生團體趁此機會，計劃要暗殺外長。WISE掌握到這個情報想要阻止，於是下達命令給洛伊德。雖然在意著歹徒殲滅情況，外長還是想要去會場，此時洛伊德現身，搶走他原本穿著的衣服。外長穿著內褲對WISE管理官抗議，

布朗茲：「妳那裡的人突然跑來找我，然後就把我的衣服給扒光了啊！」（MISSION:21）

不過被她輕描淡寫地回道：「不好意思啊……大臣。畢竟情況緊急。」話雖如此，這樣就能撿回一命，希望他對被搶走衣服這種小事就容忍一下吧。

[CHARACTER×WESTALIS]

用智慧型手機和電腦可以確認所在位置的「發信器」

小型GPS追蹤裝置
製造商：Trackimo　參考售價：23,000日圓

也能確認行動路線

在偵探漫畫和動畫中，有時會出現朝著逃亡車輛投擲發信器，並附著在車上的畫面，這項商品就是那個發信器。雖然並不建議投擲使用，不過只要事先設置在跟蹤對象的車子等地方，就能用智慧型手機和電腦確認對方現在的位置和移動路線。只要放入附電池的盒子裡，若是每隔一分鐘記錄可以運作十一天左右，若是每隔五分鐘記錄可以運作將近一個月。

chapter 6

STORY
×
OVERVIEW

第1集

收錄內容：MISSION：1～5
發售日：2020年1月16日（繁中版）
封面：洛伊德·佛傑

為了任務而收養安妮亞當女兒

東西國之間降下鐵幕已十餘年，兩國之間暫時維持和平。自西國被派往東國的能幹間諜·黃昏，被任命執行任務「行動代號〈梟〉」，要跟威脅東西和平的政治家唐納文·戴斯蒙德接觸。因此他必須要在一個星期內生小孩，讓小孩進入唐納文的孩子就讀的同一間學校，並且參加懇親會。黃昏自稱是精神科醫師洛伊德·佛傑，前往孤兒院尋找養子女。他在孤兒院碰到的，是能看穿他人心思的少女安妮亞。洛伊德收養她當女兒，好不容易讓她通過目標名校的第1階段考試，但是他得知了第2階段的面試必須要雙親跟孩子三人一起出席。

跟成為妻子的女性·約兒的相遇

洛伊德一邊尋找要成為妻子的女性，一邊帶安妮亞去服飾店買衣服；他在服飾店偶然跟擁有殺手這個不為

【STORY×OVERVIEW】

人知一面的女性・約兒相遇。彼此都在尋找形式上的戀人的兩人利害一致，於是偽裝夫妻就此誕生。起初本來預定當期間限定的戀人，約兒看著洛伊德的言行，感覺到「想必只有這個人能夠接納現在這樣的我了」，當試提出求婚。而洛伊德也回應她的期待，於是組成間諜父親、殺手母親、超能力者女兒這樣奇妙的家庭。

為了進入名校而勇闖面試

名校伊甸學園三方會談的日子終於到來。三人前往面試會場，而考官

們已經在觀察他們的舉止。不過洛伊德察覺到這件事，指示兩人依照練習來演出。救出卡在水溝裡的孩子、讓逃出籠舍的動物冷靜下來，而且還換穿帶來預備用的衣服，受到伊甸學園第3宿舍的舍監盛讚「Smart & Elegant!」。然後開始面試後，因為洛伊德的事前調查和準備，也帶給考官良好印象。不過對他們幸福的模樣感到不是滋味的第2宿舍舍監梅鐸滿嘴嫌棄，安妮亞因此哭了出來。對此非常憤怒的洛伊德捶了桌子一拳說「我選錯學校了」並離開面試會場。

第 2 集

收錄內容：MISSION：6～11
EXTRA MISSION：1
發售日：2020 年 4 月 29 日（繁中版）
封面：安妮亞·佛傑

遞補錄取伊甸學園

伊甸學園入學考試放榜當天，告示板上沒有安妮亞的准考證號碼。不過三天後，他們被告知安妮亞以遞補方式錄取。洛伊德包下古堡當作獎勵，實現安妮亞「想要在城堡玩拯救遊戲」的願望。

好朋友大作戰完全失敗

洛伊德放棄讓安妮亞成為獎學生，開始想要讓安妮亞接近身為目標的唐納文的次子·達米安，計劃名為「好朋友大作戰」。讀取到洛伊德想法的安妮亞於是想跟達米安成為好朋友。然而他的個性很有問題，惹得安妮亞怒不可遏地揍了他一拳。於是洛伊德的作戰從入學第一天就瓦解了。

隔天，洛伊德告訴安妮亞要為暴力舉動向達米安道歉，雖然她跟達米安面對面想要道歉，卻因為讀取到周

〔STORY×OVERVIEW〕

遭充滿惡意的心思而哭了出來。對於安妮亞嚎啕大哭的道歉，達米安懷抱著難以言喻的情感，當場逃跑了。

他不知道結婚只是偽裝，也不知道洛伊德是間諜。

祕密警察尤利・布萊爾

洛伊德為討厭唸書的安妮亞煩惱不已，約兒則告訴他自己的弟弟從小就很熱衷於學習的事情。她的弟弟名字是尤利・布萊爾。雖然乍看之下是一名無害的青年，但其真面目卻是身為祕密警察的少尉。

尤利很溺愛約兒，一聽到鄰居說約兒已經結婚，就立即造訪佛傑家。

洛伊德的家庭陪伴

洛伊德聽說鄰居在流傳他是個不顧家的父親，於是計劃放假時去水族館。不過那間水族館剛好是移交新型化學武器製造方法的地方。洛伊德雖然阻止了移交，卻因為過度勞動而疲憊不堪。但是他看到安妮亞抱著當作禮物的企鵝布娃娃很開心的樣子，再次想到為了維護這個沒有孩子會哭泣的世界，現在可沒有時間停下腳步。

第3集

收錄內容：MISSION：12～17
EXTRA MISSION：2
發售日：2020 年5月11日（繁中版）
封面：約兒·佛傑

對家人的懷疑和內疚

尤利不想認同心愛的姊姊的婚姻，造訪佛傑家時便提出各種問題，想要確認兩人的感情。另一方面，洛伊德從尤利的談話問答中察覺到他是祕密警察。雖然偽裝結婚的事沒有曝光，但是洛伊德因為約兒是祕密警察的姊姊而開始懷疑她。

隔天洛伊德想要確認約兒周遭的人事物，在她的身上安裝竊聽器。約兒察覺洛伊德給人一種距離感，擔心他是不是對於自己沒有好好扮演妻子在生氣。接著洛伊德扮成祕密警察，親自確認約兒跟尤利是否有任何關聯。結果她解除了嫌疑，但是洛伊德對於自己雖然是為了任務，卻欺騙純真的約兒而感到內疚。

安妮亞終於獲得星星

為了獲得星星，安妮亞在學業、

[STORY×OVERVIEW]

藝術、運動上被全力栽培，卻始終不順利。於是洛伊德想到利用社會貢獻來獲得星星，把安妮亞帶去參加醫院的義工活動。雖然幫忙打掃和整理，然而安妮亞卻完全派不上用場。不過她讀取到在泳池溺水的孩子的心，挺身而出想要救他。於是安妮亞因為救助人命有功而得到星星。

戴著星星去學校的安妮亞，被貝琪問到：「妳想好要選什麼獎品了嗎？」在知道貝琪最喜歡的獎品是狗，而且達米安也有養狗之後，安妮亞想到為了讓洛伊德的任務成功，要養一隻狗。

被子彈打中臀部的約兒

約兒在殺人任務中被子彈打中臀部，一直忍耐著疼痛。看到約兒的樣子，洛伊德誤以為她心情不好，邀請她去約會。另一方面，安妮亞很擔心兩人，便和弗朗基一起跟蹤他們。然後安妮亞用超能力得知有殺手要殺害約兒，於是利用餐廳裡的某種東西擊敗他。約兒並不知道安妮亞大顯身手，不過她因為殺手下的毒而不再疼痛，恢復笑容。

可以看到未來的神奇狗狗

為了獎勵得到星星的安妮亞，佛傑一家來到寵物店買狗。這時洛伊德收到緊急召集令，得知布朗茲外長的暗殺計劃。那是個將炸彈綁在狗身上發動突襲的殘忍計劃。

另一方面，安妮亞不喜歡寵物店的狗，於是跟約兒一起前往狗狗認養會。她在那裡發現腦海浮現佛傑一家的神奇狗狗，跟隨過去的地方竟是恐怖分子的基地。安妮亞被神奇狗狗救了一命，領悟到牠看得見未來，跟自己一樣是超能力者。然後當安妮亞讀取到神奇狗狗看見的下一個未來時，露出了驚愕的神情。沒想到洛伊德未來竟會被捲入爆炸而死掉。

為了救洛伊德，安妮亞跟神奇狗狗一起前往現場。多虧她的臨機應變，洛伊德躲過了炸彈，化身為布朗茲外長引誘出恐怖分子的首領奇斯。

[STORY×OVERVIEW]

於是奇斯的暗殺計劃以失敗告終。之後安妮亞喜歡上神奇狗狗，決定要接納牠成為佛傑家的一員。

保持低調，但是有時仍得犧牲小我完成大我。

當間諜或當父親都很辛苦

安妮亞跟洛伊德在水族館送她的禮物企鵝布娃娃玩耍。當她想要為企鵝介紹父母的房間時，被洛伊德狠狠斥責：「我跟妳說過很多次吧！不准隨便跑進我的房間！」令安妮亞嚎啕大哭，並宣言要離家出走。洛伊德擔心任務會因此瓦解，於是陪她到戶外玩想要讓她心情好轉。雖然間諜必須

弗朗基的失戀

弗朗基愛上一位名叫蒐妮卡的女性，請洛伊德教他怎麼追求。他得到洛伊德的幫助，雖然前往邀請該名女性去約會，結果卻失敗了。弗朗基喝著悶酒，洛伊德出現在他面前，安慰他「像我們這種人，不可以對別人產生不必要的情感」。

第5集

收錄內容：MISSION：24～30
SHORT MISSION：3
發售日：2020 年12月7日（繁中版）
封面：尤利·布萊爾

約兒為了家人而學習做飯

約兒的廚藝是毀滅性的糟糕，她請求卡蜜拉教她做飯。就在這時尤利現身負責試毒，約兒嘗試做了充滿回憶的燉菜料理。完成之後，她立刻讓洛伊德和安妮亞享用，結果大功告成。看到兩人開心的樣子，約兒不禁哭了出來。

有天分的人才會懂的品味

安妮亞為了洛伊德，想要跟達米安成為好朋友。她在美勞課想要幫忙達米安，但是做出來的作品看起來卻只像是垃圾。不過教育委員會很欣賞他們的作品，因此得了金獎。

竄改考試分數

在尤利的教導之下安妮亞努力唸書，自信滿滿地接受期中考查。但是洛伊德深信安妮亞會落榜，潛入學校

［STORY×OVERVIEW］

想要竄改她的考試分數，接著發現另一名間諜也是想來竄改分數。一陣紛爭之後，洛伊德拿起安妮亞的考卷，發現答案都盡可能地逃過不及格。而雇用另一名間諜的是安妮亞的同班同學喬治，他誤以為父親的公司被戴斯蒙德陷害倒閉，才會採取行動。

之類的麻煩。

幾天後，一位名叫費歐娜的醫院同事拜訪佛傑家。她的真面目跟洛伊德一樣是間諜，想要取代約兒，篡奪洛伊德妻子的寶座。

安妮亞感興趣的職業

安妮亞被老師交代要「調查自己感興趣的職業」，於是造訪醫院，也就是洛伊德的假職場。她在醫院讀取洛伊德的心思，惹出了暴露祕密通道

安妮亞跟彭德吵架

因為嫉妒企鵝布娃娃，彭德跟安妮亞吵架了。洛伊德看不過去，引用動畫的台詞讓她們和好。洛伊德一邊望著安妮亞她們牽著手的身影，一邊想著東西兩國的關係也能這麼輕易和解就好了。

第6集

收錄內容：MISSION：31～37
SHORT MISSION：4

發售日：2021年4月1日（繁中版）

封面：費歐娜·佛洛斯特

找出札卡里斯文件！

洛伊德和費歐娜被賦予的任務，是要回收資產家凱比·坎貝爾收藏的名為「向陽處的貴婦」畫作。這幅畫作中隱藏著被視為會危害東西關係的情報·「札卡里斯文件」隱藏地的線索。

兩人偽裝成夫妻參加地下網球大賽，目的是要從坎貝爾的收藏品中贏得冠軍獎品。畢竟這是一場非官方大賽，允許所有的違規行為，進行規則無用武之地的戰鬥。不過洛伊德和費歐娜用他們令人驚嘆的體能打敗對手，強勢奪得冠軍。

洛伊德他們想要選擇「向陽處的貴婦」當作獎品時，凱比接到正在尋找札卡里斯文件的保安局聯絡，以「唯獨這一幅畫不能交給你們」為由拒絕。因此洛伊德他們用贗品調包，偷偷地拿到了真跡。但是，札卡里斯

【STORY×OVERVIEW】

文件是以前的所有者札卡里斯上校的個人日誌，並不是機密文件。

能讓安妮亞笑容滿面的是……

約兒懷疑洛伊德和費歐娜的關係，認為空有一身蠻力的自己不適合當妻子而煩惱不已。洛伊德向沒自信的她說明，安妮亞能笑容滿面都是因為有約兒小姐的保護，希望她從今以後也能繼續扮演安妮亞的母親。

伊甸學園的懇親會

達米安雖然想在懇親會跟唐納文

見面，但是事到臨頭卻感到害怕。然後安妮亞誤以為他是因為考試考不好害怕被父親知道，於是擋住達米安的去路並且挑釁他。達米安覺得自己很愚蠢，決定去等父親。這時洛伊德現身，終於成功跟唐納文接觸。

韓德森的一天

韓德森一大早就慢跑、喝紅茶、處理雜事，行動充滿了優雅。學校開始上課後，他前往負責的班級，看到安妮亞和達米安正在爭論。

第7集

收錄內容：MISSION：38〜44
SHORT MISSION：5
發售日：2021年11月8日（繁中版）
封面：達米安‧戴斯蒙德

跟唐納文初次接觸

洛伊德利用達米安，終於跟唐納文接觸。不過他是個難以捉摸的人，把自己的兒子稱為「別人」，甚至說「人與人之間永遠不可能互相了解」。

聽到他的言論，洛伊德發表自己的意見，「重要的是，即使如此仍不放棄

了解的努力」，他問向唐納文：「不也是像這樣在百忙之中抽出時間，特地來與令公子見面了嗎？」而且還說自己對達米安的作文和唐納文的政策很感興趣，唐納文說：「真是個有趣的男人。」顯露出中意他的樣子。

恢復笑容的達米安

達米安唸書到深夜，沒有趕上早點名，韓德森因此處罰他。他身邊的兩個跟班覺得達米安很可憐，於是幫忙他。韓德森因此給他們新的處罰，要去進行野外學習。本來達米安滿腦

86

【STORY×OVERVIEW】

子只想著要拿星星，不過在野外學習中，他學到見識許多事物的樂趣。

安無事結束任務後，洛伊德說要做好吃的給牠，於是彭德順利逃過一死。

只是身為父親的報告

席爾薇雅詢問洛伊德關於任務的進度，結果收到安妮亞學會跳跳箱的報告，因而感到很困惑。

全都是為了家人……

福蘭克林為了家人而撰寫貶低政府的報導；尤利為了姊姊追捕間諜。兩人差別在於尤利不會做令姊姊傷心的事。

彭德預知到自己的死亡

彭德預知到自己會因為約兒所做的狗食而死，跑去向洛伊德求助。洛伊德本來在執行任務，誤以為彭德要替被當成實驗品的夥伴們報仇。當平

夢幻的甜點「智慧甜品」

「智慧甜品」據說是吃了就能當上皇帝的學徒的夢幻甜點。安妮亞用抽鬼牌拿到最後一個，原以為獲得了驚人智慧，小考的分數卻慘个忍睹。

不用回頭「就能看到後方的太陽眼鏡」

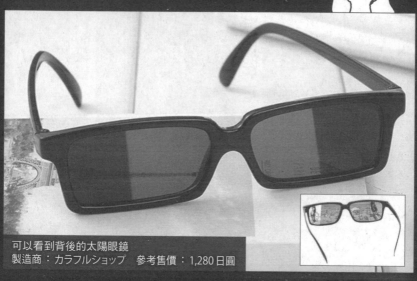

可以看到背後的太陽眼鏡
製造商：カラフルショップ　參考售價：1,280日圓

再也不用擔心背後了

身為間諜，必須隨時留意背後狀況。不過如果經常回頭看後方，就像是在不打自招自己就是間諜。

「可以看到後方的太陽眼鏡」，在鏡片的左右都有裝設鏡子，正如其名，即使只看向前方也能確認到背後。只要有這副眼鏡，應該也能察覺到追蹤者和跟蹤狂吧。不過要小心別過於在意後方，反而疏於留意前方！

chapter 7
IMPRESSED
×
WORDS

……結婚？平凡人的幸福？
我對那種東西的執著，早在成為間諜的第二天
就跟身分證一起處理掉了。

洛伊德・佛傑

MISSION:1

為了任務而迎接每天守護身為間諜本該早已放棄的「家庭」

〈黃昏〉是個為了達成任務，運用成千上萬臉孔的能幹間諜。他的名字只是代號，會根據目的改變經歷和容貌。

話雖如此，他以前也是以普通人的身分過活，有自己的名字，應該也曾經對將來懷抱希望，並且渴望擁有安穩的家庭。但是要以間諜身分生存下去，那些全都不需要。不過即使是任務使然，他在不遠的未來，就會以洛伊德・佛傑的身分結婚，並且得到跟家人住在一起的「平凡人的幸福」。

一個不會讓孩子哭泣的世界。
我是為了打造這樣的世界……
才成為間諜的。

洛伊德・佛傑

MISSION:1

【IMPRESSED×WORDS】

安妮亞的身影跟以前的自己重疊，想起成為間諜的原點

　　為了接近目標對象，洛伊德收到要在一週內「結婚並且生小孩」的指令。他先準備好住所，之後前往孤兒院，在孤兒院跟安妮亞相遇，並成為短期間的父女關係。

　　不過因為安妮亞惡作劇，讓敵對組織得知住處，安妮亞自己也被綁架當作人質。洛伊德為了救出安妮亞而潛入敵陣，看到她放下心來哭泣的樣子，跟過去的自己重疊。

　　他想起自己成為間諜的理由，是為了打造不存在自己和安妮亞這樣「哭泣的孩子」的和平世界。

安妮亞想回家……想回父親跟安妮亞的家。

安妮亞．佛傑

MISSION:1

即使遭遇危險，仍選擇跟好不容易相遇的「父親」回家

洛伊德對安妮亞因為自己失態而遭遇危險感到責任重大，把安妮亞從敵對組織救出之後，要她去找警察。換句話說就是解除父女關係的意思，洛伊德似乎打算用「不依靠小孩的其他方法」來達成任務。

不過因為安妮亞是超能力者，她知道是洛伊德假扮成別人來救自己，即使碰到如此可怕的遭遇，仍然等待著洛伊德返回。對於因為超能力的關係，在此之前已經被收養又退養整整四次的安妮亞來說，洛伊德才是第一個遇到的「父親」。

【IMPRESSED×WORDS】

雖然現在不適合說這個……我們結婚吧？

約兒・布萊爾

MISSION:2

本來只是為了彼此利益而偽裝成情侶，沒想到突如其來做出求婚！

洛伊德得知要讓安妮亞進入伊甸學園就讀，就必須要雙親一起出席三方會談，於是迅速展開「相親」。另一方面，市公所職員兼「殺手」的約兒・布萊爾，為了擔心姊姊沒有男朋友的弟弟尤利著想，正在尋找結伴參加派對的男伴。兩人在如此情況下相遇並且利害一致。他們因為洛伊德在派對中的一句話為契機，扮演成夫妻，而且約兒還提議實際結婚，洛伊德也同意了。在被敵對組織追殺的情況下，間諜和殺手做出了永恆的誓言。

「100分滿分。父親跟母親都很有趣，我最喜歡他們。我想跟他們永遠在一起！」

安妮亞・佛傑

MISSION:5

就算是偽裝家庭，喜歡父母的心情是貨真價實的！

重複做過幾次排練後，終於要面對伊甸學園入學二次審查的三方會談。雖然其中一位面試官梅鐸・史旺因為對「一對俊男美女的恩愛夫妻」感到嫉妒，執著地反覆提出壞心眼的問題，不過總算是沒有露出破綻地順利進行會談。

在會談途中被面試官詢問：「如果要給爸爸媽媽打分數，妳會打幾分？」安妮亞如此回答。雖然她的回覆出乎洛伊德和約兒意料之外，可以說是初次聽到的「真心話」，不過她也因此被史旺問了相當壞心眼的問題。

01 02 03 04 05 06 07 08 09 10 11 12

一味地對權力
逢迎獻媚的我，
沒有資格擔任教育者⋯⋯！

亨利・韓德森　　MISSION:5

【IMPRESSED×WORDS】

因為同事問了太過分的問題，他用憤怒的鐵拳給予教訓

在三方會談之前，伊甸學園的教師韓德森就認可洛伊德他們親子的「優雅」。

不過他面對在會談中反覆做出無禮詢問的史旺，忌憚他是前任校長的獨生子，韓德森一直沒能提醒他注意自己的言行。即使如此洛伊德還是設法忍耐下來，但是當一聽到史旺問向安妮亞「現在的媽咪跟之前的媽咪比，誰比較高分」這個問題時，情緒激動的洛伊德捶了桌子後離開房間。之後韓德森代替洛伊德用拳頭揍了史旺一拳，扳回身為教育者的自尊。

安妮亞想變得跟母親一樣強！

安妮亞‧佛傑

MISSION:7

「女兒」的一番話治癒了約兒想要表現得像個母親的煩惱

安妮亞好不容易成功遞補錄取伊甸學園，跟著約兒一起上街去拿制服。不過約兒心中卻有著煩惱：「我是不是能為那孩子⋯⋯做到更多身為母親應該做的事呢⋯⋯」她們在回家路上順道去了趟超市，一群不良少年看到安妮亞身穿伊甸學園的制服，團團包圍想要恐嚇勒索她。看到這一幕的約兒雖然發揮了殺手本領趕跑不良少年，卻因為不像母親的舉止而感到失落。不過安妮亞給了「母親」最棒的讚美。



01 02 03 04 05 06 07 08 09 10 11 12

01
02
03
04
05
06
07
08
09
10
11
12

96

【IMPRESSED×WORDS】

我只是個為了守護平靜家庭而東奔西跑的……普通父親。

洛伊德・佛傑

EXTRA MISSION:1

兼顧間諜任務和家庭陪伴的高階級「東奔西跑」！

由於身為間諜的洛伊德每天都很忙碌，因而被鄰居們流傳著不好聽的謠言，他為了向周遭展現他們是「普通的家庭」，便決定帶約兒和安妮亞去水族館。不過在水族館也發生間諜行動，洛伊德於是挑戰同時執行間諜任務和家庭陪伴的超高難度任務。

即使備當辛苦，依然兩邊都完美達成，鄰居們看到他這麼努力的樣子對他說：

「你這個爸爸其實做得還不錯嘛！」這樣的父親一點都不普通！

突然的暴力行為→哭著道歉的結果是「好朋友大作戰」大成功?!

洛伊德好不容易讓安妮亞進入伊甸學園就讀，還安排安妮亞與自己目標的次子達米安·戴斯蒙德同班。他想要實行讓兩人友好以便接近目標的「好朋友大作戰」。

然而面對初次見面就看不起自己和家人的達米安，安妮亞起初都有遵守約兒交代的注意事項用笑容以對，但是她最後還是忍不住揍飛了達米安。之後因為洛伊德也介入，安妮亞邊哭邊向達米安道歉。「眼淚」當前，淡淡的戀情在達米安的心中萌芽。

安妮亞不該突然動手打你，對不起……安妮亞其實很想跟你當好朋友……！

安妮亞·佛傑

MISSION:9

【IMPRESSED×WORDS】

不論多小的事情都可以，對她的努力給予褒獎……或許是個好辦法哦！

約兒‧佛傑

MISSION:10

「妻子」的真誠建議，在為「女兒」的教育煩惱的丈夫心中迴響

洛伊德放棄接近達米安的「計劃B」，決定改為讓安妮亞成為獎學生以便接近目標的「計劃A」，雖然要安妮亞努力唸書，她卻因為討厭唸書而鬧著彆扭。洛伊德對不同於以往任務的「對孩子的教育」感到煩惱，約兒一邊回憶以前教弟弟尤利唸書的經驗，一邊提出建議。

之後洛伊德因為約兒的話：「洛伊德先生，你在安妮亞小姐心目中是很優秀的父親！」而受到鼓勵，決定面對安妮亞。他的身影是名符其實的「父親」。

只要能保護姊姊所在的這個國家，我一切都在所不惜。

弟弟還不知道最心愛的姊姊跟「國家之敵」成為夫妻……

尤利・布萊爾是個溺愛姊姊約兒的弟弟。不過他對姊姊有個說不出口的祕密。

尤利是受市民所畏懼的國家保安局少尉。

尤利會對嫌犯嚴刑拷打，跟他可愛的長相一點都不相稱。他行動的基礎是對姊姊的愛。然而約兒卻在尤利不知情的時候，跟尤利稱之「害這個國家陷入混亂的罪魁禍首」、真面目是〈黃昏〉的洛伊德結婚了。當尤利知道真相時，他會採取什麼樣的行動呢？

尤利・布萊爾

MISSION:10

01
02
03
04
05
06
07
08
09
10
11
12

[IMPRESSED×WORDS]

不過怎麼說呢……更讓我高興的是……這股彷彿防範恐怖攻擊於未然時的——驕傲的心情。

洛伊德·佛傑

MISSION:16

身為「父親」為女兒感到驕傲的喜悅，更勝於渴望接近目標的心情

為了成為獎學生，可以出席目標會現身的「懇親會」，洛伊德對安妮亞懷抱著期待。但是因為她的學業成績不見起色，在其他方面的才能也無法期待，所以為了可能獲得成為獎學生才有機會拿到的「星星」而做出社會貢獻，洛伊德帶安妮亞參加醫院的親子義工活動。安妮亞在醫院時，用超能力察覺到正在復健的男孩在泳池溺水。就在她好不容易告訴洛伊德，並且成功救出男孩後，安妮亞獲得了星星。然後洛伊德心中感受到身為「父親」的喜悅，更勝於獲得「星星」。

太好了，今天真是和平。

席爾薇雅‧薛伍德　MISSION:22

在防範恐怖攻擊於未然的安心感中，安妮亞的身影跟自己的「女兒」重疊

佛傑一家前往寵物店想要買狗當作獲得星星的獎品，結果被捲入了學生團體所策劃的恐怖攻擊。不過多虧佛傑家各自的活躍，以及恐怖分子當作道具使用的「擁有預知能力的狗」的力量所賜，成功防範恐怖攻擊於未然。

洛伊德的上司席爾薇雅登場，要接收本來是實驗動物的狗。不過安妮亞做出抵抗：「不買這隻狗狗給安妮亞的話！安妮亞就要變壞，不去上學！」席爾薇雅在她的身上看到自己已過世女兒的身影，露出笑容聽從安妮亞的願望。

所以從今以後，我希望妳也能繼續扮演安妮亞的母親。同時，也扮演我的妻子。

洛伊德‧佛傑

MISSION:35

【IMPRESSED×WORDS】

「夫妻」關係因為其他女性的出現而不穩定，不過安然修復了！

因為偷偷喜歡著洛伊德的〈夜帷〉費歐娜‧佛洛斯特的出現，約兒對夫妻關係的前途感到不安。這時，被洛伊德邀去酒吧的約兒喝得酩酊大醉。她向洛伊德質問跟費歐娜的關係，洛伊德誤以為約兒對自己產生愛情而逼近她，結果被約兒狠狠地踢了一腳。

之後兩人在公園解開了彼此的誤會。洛伊德再次對約兒表達感謝之意，希望她繼續扮演「母親」和「妻子」的角色，約兒也面帶笑容答應了。

禁止濫用！間諜道具07

在黑暗中或距離遙遠也能拍攝的「智慧型手機用夜視望遠鏡」

智慧型手機用夜視望遠鏡「夜間獵人」
製造商：サイコー　參考售價：10,280日圓

清楚拍攝獵物！

在現代社會當作「照片攝影」器材使用，可以說比相機更加受歡迎的就是智慧型手機。在智慧型手機的相機上追加望遠、夜視功能的，就是這款「夜間獵人」。

這項商品具備了能在昏暗的地方拍攝的紅外線燈（十個）和望遠鏡（約八倍），以及支撐架。可以手持手機拍攝夜間和遠方的物體，是一款優秀的周邊！

chapter 8

REAL
×
INCIDENT

現實世界的間諜是什麼樣子？

可能也潛藏在你我的身邊？

間諜會扮演外交官

所謂的「間諜」，就是在暗地裡取得其他國家或敵對勢力所沒有的情報，或是散播假消息來擾亂敵對組織的人。從軍事、外交，到醫療、科技，間諜會在一般人所能想到的各種領域暗中活躍。其中也有像洛伊德一樣，直屬於政府的諜報機構，並在其他國家活動的間諜，被稱為情報員（Intelligence officer）。

情報員多半會以外交官身分派駐在其他國家。會這樣安排，是因為外交官在國際法上被認定擁有外交豁免權這個特殊權利，這個權利也包含了適合間諜活動的條件。

舉例來說，外交官在派駐地有拘留豁免權。此外，該國政府不允許入侵或是搜

106

【REAL×INCIDENT】

查其住所。而且外交官所任職的大使館和領事館等機構，也是沒有許可就禁止進入的地方。

這些特權原先的目的，是要保障外交官的生命和財產而積習成常，但是對間諜來說，非常方便其在他國進行活動。除了日本以外，有許多國家仍然持續將名為外交官的情報員（間諜）派遣到其他國家。

間諜多半會假扮成記者

除了外交官以外，也有情報員會用其他職稱入境他國。雖然可能有 NGO（非政府組織）職員、商務人士或是研究員等五花八門的身分，不過其中最多人使用的職稱就是記者了。畢竟記者在職業特性上，是不論在哪裡跟誰見面，都可以用「採訪」這個藉口來成立。

不過也有國家反過來利用這一點。刻意懷疑真正的記者是間諜，利用逮捕記者來撼動他們的祖國。因為有時會像這樣等待對方的應對來使自己處於有利位置，所以就算任何人被指名為間諜，也未必就是真的。

宮永間諜事件

國防相關的間諜行為從以前就層出不窮

防止他國間諜在自己國家暗中活躍，在國際上來看是正當的行為，也是應有的權利。不過在先進國家之中，只有日本很晚才確立懲罰間諜行為的法律。在2014年才終於成立特定祕密保護法，雖然對象只針對國家公務員等極少數的人士，不過確實建立起懲罰間諜行為的體制。

在特定祕密保護法成立以前，日本被揶揄為更勝於今日的「間諜天國」。尤其是國防相關的間諜行為隨處可見，例如在2007年，一名身為自衛隊員的中國人妻子遭到逮捕，她被懷疑洩漏了搭載神盾戰鬥系統的艦船的迎擊系統相關情報。另外在同一年還發生過，防衛廳的前技術官員因為把潛水艇資料交給中國，而以竊盜

01 02 03 04 05 06 07 08 09 10 11 12

［REAL×INCIDENT］

嫌疑遭到檢舉的事件。

發生在日本國內的國防相關間諜行為之中，赫赫有名的是在1980年曝光的「宮永間諜事件」。這起事件的起因，是原本身為自衛隊幹部的宮永幸久，跟蘇聯大使館的武官（在大使館工作的軍人）雷巴金（RIBALKIN音譯）有所接觸而導致。

起初似乎是雷巴金「為了做好跟中國開戰的準備」而要求取得中國相關情報。

不過一旦開始有金錢交易之後，雷巴金的要求就變得愈來愈高，甚至要拿到日本國防相關的機密文件。

後來透過宮永進行的諜報行動，從雷巴金換成由科茲洛夫（KOZLOV音譯）接手，他開始指導宮永間諜的技巧。其中也包含了在《SPY×FAMILY 間諜家家酒》中有描寫到的「做標記」（在特定場所利用標示，好讓夥伴之間理解想法的方式）。

不過宮永在實踐技巧時被人目擊，因此遭到逮捕。宮永是在跟科茲洛夫交易的現場被抓到證據，當時他們假裝擦身而過，交出寫有情報的紙條等物品，這是名為「迅速接觸」間諜技巧。於是宮永長達六年以上的間諜活動畫下了休止符。

列夫琴科間諜事件

想要引導日本國內的評論

就像前文已經提過，有很多間諜（情報員）會偽裝成記者進入目標國家，斯坦尼斯拉夫・列夫琴科（Stanisláv Levchenko）也是其中一人。他隸屬於通稱為「KGB」，蘇聯諜報機構兼祕密警察的國家保安委員會。不過他以週刊雜誌的東京特派員身分入境日本，進行間諜活動。

列夫琴科跟在日本的合作夥伴們接觸，獲得外交以及公安上的機密情報。不過那些情報都只是附加，他主要的任務是「引導工作」。

所謂的引導工作，是利用目標國家的合作夥伴，把世間的評論引導為對自己有利的方向。當時蘇聯和美國正處於冷戰。然後他們視為目標的日本是美國的同盟國，

【REAL×INCIDENT】

令人慨歎的間諜末路

列夫琴科的引導工作在他逃亡到美國之後才終於真相大白。根據他的證詞，自民黨中當過大臣的人、社會黨國會議員、報社幹部、官僚等合計十人左右，都曾經協助他進行引導工作。

對於這個證詞，反應最為激烈的就是蘇聯。他們罵列夫琴科是「賣國」、「騙子」，主張間諜行為毫無根據。他們令人恐懼的地方不只有這樣。蘇聯一方面聲稱自己是清白無辜的，另一方面派遣ＫＧＢ的諜報員去美國，要找出列夫琴科的行蹤。不過在列夫琴科被發現之前蘇聯就自行瓦解，多虧如此，列夫琴科現在也仍平安無事地在美國生活。

也是社會主義陣營（蘇聯）和自由主義陣營（美國）對立的最前線。對蘇聯而言，必須把日本拉攏到己方陣營，為了打下根基，他計劃把輿論引導成親俄。

維諾那計劃所揭曉的間諜力量

從第二次世界大戰延續到冷戰的維諾那計劃

列夫琴科進行的引導工作只是反日戰略的初期階段，帶來的實際傷害並不大。

另一方面，美國陸軍情報部（現在的美國國家安全保障局）經年累月進行的計劃，暗示著不同於引導工作的大規模間諜活動。

那個計劃就是「維諾那計劃」。維諾那計劃從1943年一直進行到1980年，主要的任務是解讀國際上送出和接收的密文。解讀對象是當時在美國境內的眾多蘇聯間諜。冷戰當時就連維諾那計劃本身都是個機密，不過在1995年以後，計劃的內容逐漸被公開，現在任何人都能在NSA的官方網站等地方瀏覽當時的解讀紀錄。

01
02
03
04
05
06
07
08
09
10
11
12

【REAL×INCIDENT】

間諜轉動歷史？！

目前公開的維諾那計劃資料帶來了令人驚訝的情報。其中一個，就是美國在第二次世界大戰的政策決定，因為蘇聯間諜的暗中活動，而被依照蘇聯的意思來進行。

當時的美國政府機構和智庫、民間和平團體、出版社等其實都被蘇聯所掌控，這是在戰後維諾那計劃所掌握到的情報。甚至有分析指出，挑起美國國民對日本的反感，把世間言論導向跟日本發動戰爭，也都是依照蘇聯所想的進行。

然後蘇聯擁有核武這個讓冷戰延長的最大原因，維諾那計劃也揭曉是間諜介入其中之故。據說私自把美國核武製造方法的相關機密情報洩漏給蘇聯的羅森堡（Rosenberg）夫婦，其實也是蘇聯的間諜。

如果維諾那計劃的紀錄全都是正確的，那麼只要進行大規模的間諜活動，不僅是泱泱大國，就連歷史或許都能隨心所欲地操控吧。

現實世界的殺手

在現實中也有以殺人維生的殺手

所謂的殺手，是指承接殺人任務以賺取金錢謀利的人。當然殺手不論時代或地點都是犯罪。或許有人以為身為法外之徒的殺手，是電影和漫畫世界捏造出來的人物，其實在現實世界中也真實存在。

2014年，在調查發生於英國的契約殺人時，揭曉其中有一般人承接殺人任務的案件。雖然英國比日本更嚴格禁止持有武器，但殺人手段幾乎都是用手槍，甚至有人為了區區三萬四千日圓的契約金去殺人。在殺手之中似乎也有十五歲的年輕人。此外在東歐也有許多殺手，甚至發生過警察公開殺手名單。

或許在日本也有殺手……

日本近年來有出現以代為復仇為業的業者。因為現在任何人都可以輕易地連上網路，似乎有從地下網站委託業者殺人的實例，過去殺人的報酬要價數千萬日圓，現在市價則是數十萬日圓。據說便宜的時候會以10～20萬日圓的金額來進行交易。

此外委託殺人的對象不是職業殺手，多半是資金週轉有困難的門外漢在承接，聽說以失敗告終的例子也不少。因為不是只有殺人的人會受罰，就連委託人也會當作共犯受到懲處，所以絕對不可以委託殺人。

由於失敗告終的例子很多，還有幾乎不是職業殺手接受委託，由此可見在日本國內應該不像前文提到的各國那樣存在著殺手。不過，現在也經常會發生無法破案的事件。除此之外，每年都有人會以無法解釋的方式死去，或是行蹤不明，以及發現身分不明的遺體等等，或許這些事件都跟殺手有關，只是沒有公諸於世。殺手通常充滿祕密，或許也潛藏在各位的身邊也說不定。

【REAL×INCIDENT】

李察・庫克林斯基

愛家的好爸爸不為人知的一面……

李察・庫克林斯基是從1960年到1980年的二十年期間，殺害超過一百人，令全美為之震驚，實際存在的殺手。為了不讓人推測到死亡時間，他會把已殺害的對象冷凍保存起來，因為這個手法，他有個外號叫「冰人」。

庫克林斯基住在高級住宅區，是個街坊鄰居都稱讚的好爸爸，非常重視家人，但另一方面他以殺手身分活動，一直過著雙面人生。他受雇於黑道，把殺人當作買賣，甚至還組成竊盜團，但是他完全不把工作帶入家庭生活，因此家人都沒有發覺到他不為人知的一面。

他身為完美主義者，為了在極短時間內就能確實殺死對方，會運用各式各樣的

【REAL×INCIDENT】

《急凍殺手》

マイケル・シャノン ウィノナ・ライダー ジェームズ・フランコ with レイ・リオッタ and クリス・エヴァンス

100人殺した男

誰よりも妻を愛した夫。何よりも娘を大切にした父親
28年もの間、家族についていた唯一の嘘 それは、「殺し屋だ」だということ—

THE ICEMAN
氷の処刑人

改編自庫克林斯基生涯的電影。

技巧不斷地殺人。刀子、手槍、繩索等工具是不用說的，他還會在假裝打噴嚏時用噴霧器噴出劇毒藥品等等，配合委託的時間、地點、場合來選擇殺人手法，力求確實地達成任務。為什麼他會分別使用這麼多殺人技巧呢？根據犯罪心理學者的看法，所得出的分析結果，是因為他跟喜愛獵奇殺人的殺人魔不同，只是把殺人當作工作來執行。

此外，重視家人的他，心中經常懷抱著對家人的愛，想要讓妻子住在夢寐以求的高級住宅區，要讓女兒去私立學校唸書，似乎是一心一意要讓家人過上好生活才會去殺人。他自己則訂下不會對女性和孩子下手的規範，是過去不曾看過的特殊殺手。

金正男暗殺事件

北韓最高領導人的異母兄長之死

殺手未必會自己親手殺害目標。發生在2017年的金正男暗殺事件，就是其中一個實例。金正男是北韓最高領導人‧金正恩的異母兄長。雖然他長久以來被視為未來的北韓最高領導人，卻失去了地位。之後他以企業家身分活動，另一方面，他也被稱為是北韓政變時的關鍵人物，會跟各國重要人士接觸，據說懷著不明目的在暗中活躍。

那一天他預定要從馬來西亞的吉隆坡國際機場出發，因此走向自動通關閘口。接著有兩名女性從他的背後跑來，把手覆蓋在金正男的眼睛上。他立刻揮開女性的手，離開現場。

01
02
03
04
05
06
07
08
09
10
11
12

【 REAL×INCIDENT 】

罪犯聲稱本來是「要嚇他」

金正男因為某種液體附著而感覺臉部非常疼痛。他在機場內的診所接受治療，但很快就失去意識。雖然立刻被送往附近的大型醫院，可是他卻死在救護車上。

事件過了幾天後，馬來西亞的警察逮捕了在金正男臉部塗抹液體（後來知道是劇毒的VX神經毒劑）的兩名女性。不過她們都否認殺人嫌疑。她們作證自己是「打算要幫忙日本電視節目的嚇人企劃」。

真正的犯人是四名男性。據說其中一名男性在幾個星期前「挖角」她們，然後事件當天在她們的手上噴了毒物，讓她們去「嚇人」。

似乎也有人就像這樣，雖然名為殺手，自己卻不實際下手，而是利用花言巧語引導毫無關係的第三者去殺人。順帶一提，在這起事件中，也有人懷疑還有幕後主使者指使被當作真正犯人的四人，不過讓人困惑的是，到哪一個階段為止，才是「殺手」幹的呢？

承接轉手5次委託的中國殺手

沒想到殺手會主動要求目標讓他殺的事件

2019年11月，六名殺手和委託者在中國南部遭到逮捕。沒想到這起事件居然是因為支付的酬勞太便宜，殺手因此反悔為契機而讓整起事件東窗事發，是個有點奇特的殺人事件。

委託人雇用殺手，想要暗殺對自己經營的企業提起民事訴訟的魏先生，付了二百萬元（約三千萬日圓）。本來接下任務的殺手拿走了一百萬元的利潤，委託其他殺手去殺人。不過第二個接下任務的殺手也拿走了自己的份，用二十七萬元去委託其他男人。他們就這樣一個接著一個只拿走自己利潤，當發覺到的時候，殺手工作已經被轉交給多達5名殺手。不過剛開始本來二百萬元的酬勞，到第5次委託時

【REAL×INCIDENT】

最初的判決結果是……

委託人和殺手們起初因證據不足被判無罪。不過經過長達三年的審理，最後他們以被控殺人未遂入監服刑。

減少到十萬元，原本暫且接下殺手工作的男人，也開始覺得報酬太過便宜實在很不值得。然後他竟然把身為目標的魏先生叫到咖啡廳，要求他讓自己殺他。男人用繩索綁住同意讓他殺的魏先生，並且在用布搗住嘴巴的狀態下拍攝照片當作證據。偽裝成遇害的魏先生雖然銷聲匿跡了十天，但是過一陣子後他就去找警察說出一切真相，事件因此東窗事發。

跟這起事件有關的殺手和委託人，似乎都要服刑2年7個月～5年。

可以偷看房間?!「反貓眼觀察鏡」

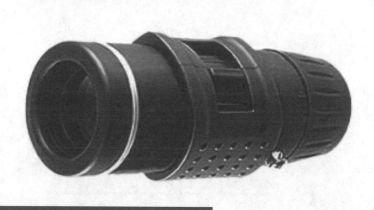

反貓眼觀察鏡
製造商：On SUPPLY　參考售價：2,490日圓

當把觀察鏡對準貓眼……

只要把「反貓眼觀察鏡」從房間外筆直地對準貓眼窺看，就能看到本來應該從室外看不到的室內情況。透過遠近兩用，倍率七倍的單筒眼鏡，不僅能確認屋內有沒有人在，依照房間類型，還能看出格局和家具的配置等等。雖然是可以隨身攜帶的袖珍尺寸，不過性能非常優異。因為是隨處可見的單筒眼鏡，也不用擔心被人懷疑。

chapter 9
CONSIDERATION × DELUSION

超能幹間諜洛伊德 或許其實很遲鈍？

洛伊德碰到跟約兒有關的事就會異常遲鈍

洛伊德是個知識豐富且觀察力優異，甚至熟悉變裝和格鬥技巧的能幹間諜。雖然乍看之下非常完美無缺，但意外的是，他似乎具有遲鈍的天然呆要素。

舉例來說，他對約兒展現出異於常人的體能完全沒有懷疑。兩人剛相遇時，約兒在派對會場差點被焗烤砸到之際，用華麗的步法接下盤子，而他卻理所當然地就接受了。此外他們在那之後被走私組織襲擊時，對於用腳使勁踢飛對手的約兒，

洛伊德：「妳真厲害，那傢伙都飛出去了呢。」（MISSION:2）

他也沒有任何懷疑，悠哉地用一句話就打發了。就算再怎麼遲鈍，如果碰到這

[CONSIDERATION×DELUSION]

種情況，反而會懷抱疑問：「咦？怎麼回事？為何她能把人踢飛？」然而身為能幹間諜的洛伊德卻絲毫不對她的體能抱持懷疑，就算說這是《SPY×FAMILY間諜家家酒》的最大謎團也一點都不誇張。不過即使是遲鈍的洛伊德，在MISS ON:4中，當約兒點中牛的穴位打倒牠時，也感到有點恐懼就是了（笑）。

雖然洛伊德對於戀愛也算是身經百戰，不過在約兒面前卻像個廢柴一樣。約兒因為費歐娜的出現而吃醋，洛伊德察覺到她對自己產生了愛情，為了作戰成功而想要利用她的心情，握住約兒的手並逼近她。不過不習慣男歡女愛的約兒無法承受那種氛圍，使出渾身解數的踢擊招呼了洛伊德的下巴。洛伊德沒有發現到她是因為害羞才有那種反應，誤以為自己被全力拒絕了。雖然從踢擊的威力會那麼想無可厚非，不過洛伊德只要碰到跟約兒有關的事，就會變得異常遲鈍。

結論

碰到跟約兒有關的事就會變成廢柴，不過這點很可愛（笑）！

幾乎100%妄想的故事結局是這樣！

在遠藤老師心中也還沒有決定最終回！

本來這本考察書應該要交替著故事經過和伏筆等等，然後寫出「《SPY x FAMILY 間諜家家酒》的最後結局會是這樣！」才對。不過正在《少年JUMP+》連載的漫畫《すすめ！ジャンプへっぽこ探検隊！》（暫譯：前進！JUMP 笨拙探險隊！）》（第35話）中，漫畫作者遠藤老師表示「每次都順其自然地想劇情」、「故事大綱也沒有特別決定下來」，所以就算考察劇情也沒有太大意義。因此在這裡我們想從作品的氛圍等等，嘗試思考（妄想）一下故事「最後應該會這樣發展吧」。

妄想全開！《SPY x FAMILY 間諜家家酒》的結局會是這樣！

【CONSIDERATION×DELUSION】

首先我們預測東國和西國會因為發生某起事件，而演變成一觸即發的關係，這就成為《SPY×FAMILY 間諜家家酒》的劇情高潮。在這之中，洛伊德因為安妮亞的大顯身手，終於成功跟戴斯蒙德會面。然後他得知戴斯蒙德也並不希望戰爭爆發。

接著，東國和西國因軍需產業盛行的第三個國家煽動，而形成對立局面。

洛伊德為了阻止戰爭，入侵第三國想要找出陰謀的證據。然後就在他潛入的某個研究設施裡，他發現事實上第三國就是安妮亞的出身國，而安妮亞是在研究設施被創造出來的超能力者！另一方面，被留在東國的約兒得知某件衝擊性的事實。洛伊德是間諜的事終於因為尤利而曝光。「要殺死賣國賊」，身受組織教育薰陶的約兒回憶起至今跟洛伊德一起度過的點點滴滴，她不知道自己該怎麼做才好，這樣的發展應該是相當有可能發生的吧。

然後洛伊德在第三國身陷危機。就在他用冷靜的判斷力想要放棄時，他的腦海中浮現出安妮亞和約兒的臉，決定放手一搏，逃離危機的場面應該會很刺激。接著

洛伊德掌握到決定性的證據，返回東國並成功消弭了東國和西國之間的不信任。雖然鬆了一口氣，洛伊德卻鬱鬱寡歡。因為行動代號〈梟〉大功告成這件事，代表他身為洛伊德‧佛傑的生活也要結束了⋯⋯

等待他回家的是手持武器的約兒。洛伊德聽到約兒親口說自己是一名殺手。「我的話說完了，接下來換洛伊德先生說了。」洛伊德在約兒的催促下把事實全盤托出。洛伊德不是賣國賊，而是想要讓東國和西國免於戰爭危機，約兒知道這件事後放心地含著淚水。不過，「作戰結束的意思就是，現在的生活也要結束了對吧？」約兒邊說邊流出大顆淚珠。「沒錯，已經結束了。」安妮亞聽到洛伊德的心聲也放聲大哭。「安妮亞不要！就算世界變和平了，如果不能跟父親在一起，安妮亞就不和平！安妮亞想跟父親和母親在一起！」洛伊德溫柔地撫摸著安妮亞的頭：「謝謝妳，安妮亞，正因為這樣，所以必須結束家家酒遊戲。」「父親⋯⋯」安妮亞和約兒都覺悟到要離別了，她們注視著洛伊德。洛伊德像是下定決心，慎重地說了出口。

[CONSIDERATION×DELUSION]

洛伊德：「約兒小姐、安妮亞，從今以後要不要成為我真正的家人呢？」

到此為止的妄想或許完全猜錯，不過應該會出現像這種感覺的劇情發展才對。

不，是希望一定要有！如果是動畫的話，會在這裡下主題歌，成為讓所有觀眾淚流滿面的經典場面！

然後故事進入尾聲。安妮亞稍微長大成小姊姊。洛伊德和約兒已經都知道她會讀心。不過超能力隨著安妮亞長大逐漸減弱。「今天是做安妮亞小姐喜歡的南部燉菜哦！」廚藝稍微進步一點的約兒負責煮今天的晚餐。「安妮亞最喜歡吃這個！」就在安妮亞精神百倍地正要享用時，她聽到心聲。「父親不好了！母親的肚子裡有出現其他聲音！」如果故事的結局是這種感覺，大家覺得如何呢？

結論

不論是什麼樣的結局都好，但希望是 HAPPY ENDING！

妄想
03

預測SPY×FAMILY 動畫化時的角色配音

不論何時動畫化都不意外！

可以說是造成社會現象的暢銷漫畫作品《鬼滅之刃》，在製作成動畫前的累計銷售量大約是3500萬本。《SPY×FAMILY間諜家家酒》在2020年12月時的累積銷售量約800萬本。單行本也已經出到第6集，話數分量可說是絕對足夠製作成動畫。雖然有刊載在《週刊少年JUMP》或是《JUMP+》的媒體差異，但是就算說動畫化發表已經進入讀秒階段也一點都不誇張。如果《SPY×FAMILY間諜家家酒》製作成動畫＊，最令人在意的還是聲優名單吧。有許多人表示花江夏樹配《鬼滅之刃》炭治郎的聲音真的非常相稱，聲優的力量絕對肩負著該作品成為爆發性暢銷作品的重要因素。因此我們在這裡預測一下主要角色會是由誰配音吧。

洛伊德、安妮亞、約兒的角色配音會是誰呢？

首先是洛伊德。由於工作需求要要熟悉對女性甜言蜜語的話術，希望音質夠性感。預測負責洛伊德的聲優會是櫻井孝宏先生。他是主演過許多作品的超人氣聲優，飾演過的角色從冷酷型男到難搞大叔都有涉獵，類型多采多姿，應該很適合同時扮演數個身分的洛伊德吧。另一方面，由於安妮亞是4～5歲，能展現出年幼聲音至關重要。此外也希望音質是精神飽滿且可愛的。適合安妮亞的聲優會是久野美咲小姐。她在《3月的獅子》曾經精彩飾演活潑的育幼園孩童。最後是約兒。雖然外表是個美女，言行卻有許多脫線的地方，可愛的聲音應該很適合她。在《鬼滅之刃》飾演甘露寺蜜璃的花澤香菜小姐，或是《魔法少女小圓》的悠木碧小姐應該會很適合吧。另外接近她的美貌，有著清新系音質的早見沙織小姐和能登麻美子小姐也是很適合的人選。

此外他會隨著對象改變態度和口吻，需要演技幅度。

＊本書的日文版於 2021 年5月15日上市，當時尚未開播動畫版。

妄想04 如果由真人演出會怎麼樣呢？

試著妄想各個角色的演員是誰

截至目前，《銀魂》、《神劍闖江湖》、《暗殺教室》等眾多JUMP漫畫都有改編成真人版。因為在《少年JUMP+》連載的《左撇子艾倫》也有改編成電視劇，人氣作品《SPY×FAMILY 間諜家家酒》也非常有可能改編成真人版。

若改編成真人版，最令人在意的就是演員了。雖然不清楚洛伊德的年齡，但應該在30歲左右，而且身型修長，既然是個高瘦型男，由高橋一生先生來飾演的話如何呢？雖然高橋一生先生年紀稍長，但是身材很好而且平時為人親和，應該很適合。

此外在《假面騎士Fourze》有動作戲經驗的吉澤亮，感覺也很適合飾演洛伊德。

約兒如果由帶點靜謐柔和印象的吉岡里帆小姐來飾演如何呢？她本人說過自己

很有運動細胞，也想要挑戰動作戲劇，應該有機會吧。另外，新垣結衣小姐應該可

以很高明地演出約兒有點天然呆的氛圍。

至於安妮亞，關於她的話應該會選擇新人童星吧。原作中的安妮亞推測是4到

5歲，不過或許會找更年長一點的孩子來演出。

弗朗基就決定由室剛先生來飾演。尤利的話應該可以由橫濱流星飾演。橋本愛

小姐的冷豔感覺應該很適合費歐娜。如果佐佐木藏之介梳油頭並且留鬍子，應該會

很適合演唐納文吧。

此外，關於原作的拍攝地點，製作成電視劇的話會在日本國內，製作成電影的

話會到國外拍攝吧。當然還沒有確定會不會製作成真人版，不過就讓我們妄想著真

人版的佛傑家，以歐洲街景為舞台大顯身手，並期待美夢成真的那一天到來吧。

結論

弗朗基幾乎確定會由室剛先生飾演吧?!

[CONSIDERATION×DELUSION]

任你隨意偵查?!
巴掌大的「超小型無人機」

奈米無人機照相機
製造商：Ccp　參考售價：3,280日圓

也能攝影的超小型無人機

這台無人機是有著四個機翼的四軸飛行器型，且附有照相機。雖然體積很小，但搭載了三十萬畫素的相機，另外販售的MicroSD記憶卡可以記錄照片和影片。機體內建鋰電池，充電約四十分鐘就能連續運作四分鐘左右。不過，因為飛行時會發出很大的噪音，如果太過接近拍攝對象會被發現，必須留意。

chapter 10
LAUGHABLE
×
WORDS

我是從很久以前就是父親小孩的安妮亞。

安妮亞·佛傑

MISSION:1

本來就是親生父女的話是理所當然的……沒有必要特地說出來?!

洛伊德為了執行任務,把在孤兒院碰到的安妮亞收養為女兒。兩人第一次要回自家之前,洛伊德交代安妮亞:「對外必須宣稱我們本來就是親生父女,明白嗎?」安妮亞也回應「哦」。

緊接著洛伊德就跟鄰居互相打招呼。安妮亞也跟著打招呼,但是她過於想要忠實地遵從洛伊德的指示,把本來就是親生父女的話,就不需要說的脫口而出……於是這段波瀾萬丈的親子關係拉開序幕。

【LAUGHABLE×WORDS】

總之只要有肉有菜，應該就能做出料理了吧？

約兒・佛傑

MISSION:7

比起把食材用於做菜，用拳頭打個粉碎更適合約兒？！

約兒幹勁十足地想要做晚餐給安妮亞吃。她為了買食材而順道去一趟超市，但是因為本來就不擅長做菜，她邊說：「反正我也分不出什麼是什麼，乾脆每種都買好了。」一邊從頭到尾把食材全都放進購物車。而且找到前端尖銳的蔬菜甚至低喃著：「這個感覺可以用在工作上……」結果買來的蔬菜在趕走盯上安妮亞的不良少年時全都碎裂一地，「要是不想變得跟那顆蔬菜一樣，現在立刻給我滾！」基於她吼出的這段話太有真實感，不禁令人思考買下食材的意義何在呢？！

普通的好人父親——
等等安妮亞——！

安妮亞・佛傑　第2集特別番外篇

為了讓周遭認為他們是「普通的家庭」，「女兒」勤勞地努力著

為了執行任務，洛伊德、約兒和安妮亞展開了家庭生活。不過因為組織人手不足，洛伊德每天都在忙著處理其他任務，就連假日不想晚歸都不行。

鄰居的主婦們因此謠傳著：「妳們不覺得對面那家人的老公很糟糕嗎？」洛伊德想到這樣也會對原本的任務造成阻礙，在精疲力盡的狀態下，仍帶著約兒和安妮亞去水族館。安妮亞想要回應父親的心情，為了向鄰居們表達自己的家庭很普通，即使聽起來欲蓋彌彰，還是這麼出聲說道。

138

我忘了我之前忘記把結婚的事情告訴你了！

約兒·佛傑 MISSION:12

【LAUGHABLE×WORDS】

把弟弟對自己的溺愛也計算在內，過於高明的藉口?!

被最愛的姊姊突然告知「我一年前就已經結婚了」，弟弟尤利抱著懷疑，聲稱「祝賀結婚」而前往拜訪佛傑家。當時洛伊德提議說：「難道不能老實地告訴他一切的來龍去脈嗎？」約兒考慮到尤利對自己有點偏執，發下豪語表示已做好準備：

「我已經想到一個絕佳的藉口了！」

然而約兒所說的藉口，卻是笨拙到連洛伊德聽了都不禁打破盤子……不過面對姊姊時毫無理性可言的尤利卻居然接受了！

我要你們……現場親一個！

尤利‧布萊爾　MISSION:12

弟弟複雜的心境和夫妻的心理互相糾纏，意想不到的發展？！

尤利面對搶走心愛姊姊的可憎對象洛伊德，剛開始還能冷靜以對。但是酒過三巡之後他就失去理智，看到洛伊德和約兒只是碰到手就害羞，開始像婚禮中人品不佳的出席者一樣做出要求。對於身為偽裝夫妻的兩人來說這是初吻，約兒藉酒壯膽想要挑戰接吻，就在快要吻到時，約兒突然一巴掌揮出，莫名地打飛了想要阻止他們接吻的尤利，演變成混亂的發展。結果尤利把約兒的態度解釋成「看來妳真的很想跟那傢伙卿卿我我吧！」認可了兩人的關係。

【LAUGHABLE×WORDS】

安妮亞小姐現在結婚還太早了！

約兒・佛傑 MISSION:19

雖然帥氣登場，但是約兒小姐好像誤會了

恐怖分子們企圖要用狗來暗殺布朗茲外長。因為安妮亞聽到了他們的作戰內容，差點要被滅口。在危機中解救她的，是後來被命名為彭德的狗。彭德背著安妮亞逃・走，恐怖分子卻又追殺過來。就在這時怒上心頭的約兒威風凜凜地現身，用非常激烈的踢擊踢飛其中一名恐怖分子。約兒一直誤以為恐怖分子誘拐安妮亞是要娶她為妻。

只要記住這張流程圖，
到時察言觀色並適當地
將圖表內容用在對話中，你就能⋯⋯

洛伊德・佛傑

SHORT MISSION:2

過於完美有時也會讓人很困擾⋯⋯

接受弗朗基戀愛諮詢的洛伊德，以研發小型錄音機為條件，勉為其難地聽他訴說。弗朗基的暗戀對象是在雪茄俱樂部當店員的莫妮卡。弗朗基像跟蹤狂一般地收集她的情報，洛伊德根據這些情報，製作出多達幾萬種模式的對話流程圖，並說出標題那句話。當然弗朗基的回答是：「誰做得到啊！呆子！」身為超級菁英間諜的洛伊德，最大缺點就是無法理解平凡人的能力極限和心情。

聽說只要有愛就能飛上天。

安妮亞・佛傑　MISSION:25

只要兩人同心協力就能創造出美好的事物？

上美術課的時候，安妮亞幫忙製作達米安的作品・獅鷲。但是安妮亞不擅長做勞作，達米安最後終於對她怒吼：「沒用的傢伙！」安妮亞反省自己的沒用，把自己的作品彭德模型加上翅膀做成母獅鷲，送給達米安當禮物。當時達米安說：「為什麼非得湊成一對不可……」安妮亞回了他標題那句話。這是當天早上貝琪對不了解戀愛的安妮亞說過的話，安妮亞拿來現學現賣。然後兩人合作的作品漂亮地獲得了金賞。

[LAUGHABLE×WORDS]

143

「文法」是什麼？

安妮亞・佛傑 MISSION:26

努力就一定會有回報！或許無法如此斷言……

因為舉行期中考查的日子，剛好是安妮亞無法使用超能力的新月之日，所以她開始努力唸書。被叫來當家庭教師的尤利，雖然對洛伊德的孩子安妮亞沒有好感，不過，他跟為了約兒而想要認真唸書的安妮亞意氣相投，於是賣力地教導她。兩人一直唸書到筋疲力盡，感覺出現效果的尤利問安妮亞：「掌握這個文法了嗎？」但是安妮亞如此回答他的問題。就算是尤利聽到這個回覆也生氣地說：「真的是浪費時間！」而打道回府了。

去告訴別人啊！讓大家知道我的活躍表現！

東雲

MISSION:27

【LAUGHABLE×WORDS】

技巧很爛的間諜過於激烈的自我主張

為了竄改安妮亞的答案卷，洛伊德想要潛入保管庫，而間諜東雲出現在他的面前。為了不讓目的相同的他引起騷動，扮成教師的洛伊德暗中支援，東雲好不容易才抵達保管庫。不過他的工作現場卻被教師（洛伊德）看到了。洛伊德本來以為身為間諜的東雲為了封口會想殺了自己才對，因此假裝求饒說：「我絕對不會告訴別人的，請饒我一命……！」然而東雲口中卻說出他意想不到的話來。面對這種情況，就算是洛伊德也只能目瞪口呆了。

即使是考不及格的考卷……安妮亞也要光明正大地拿給父親看！

安妮亞‧佛傑

MISSION:37

安妮亞支離破碎的言論推了達米安一把？！

達米安即將出席伊甸學園懇親會的父親約見面。不過他被森嚴的氛圍嚇到，膽怯地說：「我還是不跟父親大人見面了。」（MISSION:37）安妮亞無論如何都想讓達米安跟他父親見面，於是開始說服他：「次子，你在害怕。安妮亞很清楚。」（MISSION:37）最後話說得支離破碎的安妮亞做出了神祕宣言，不過似乎打動了達米安：「突然覺得自己好愚蠢。」（MISSION:37）他再次決定去見父親，前往約好見面的中庭。

ELEGANT！那份友誼 PRECIOUS ELEGANT！

亨利・韓德森　MISSION:39

韓德森老師看著交情很好的三人組的內心話

達米安為了拿到星星而唸書到三更半夜。因為沒趕上點名而遭到處罰，直到幫宿舍保姆做完事之前都禁止離開宿舍。艾彌爾和尤恩想跟達米安一起出去玩，於是想要幫忙達米安，故意做出會受到處罰的行為，也被命令去幫宿舍保姆做事。韓德森在暗處看著兩人就算遭受處罰，也想要跟達米安一起行動，以及雖然態度傲慢卻看起來很開心的達米安，對他們的友情感動萬分，在心中如此低喃著。

【LAUGHABLE×WORDS】

也會用於調查外遇的「電源針孔竊聽器」

電源針孔 UHF 對話用發信器
製造商：Cony Electronics Service Co. ltd.　參考售價：18,225 日圓

可以簡單使用的竊聽器

電源針孔竊聽器是只要插在插座上，就能立即錄下周遭的聲音，並且即時傳送到距離數十公尺以外的設備。如果電器比較多而插座插得很滿，就能很自然地融入其中，因為不需要電池可以半永久使用，也是一大魅力。

確實地達成電源針孔本來的功能，而且很簡單就能使用，似乎有很多人會用來掌握另一半出軌的證據。

chapter 11
TERMINOLOGIE
×
COMMENTARY

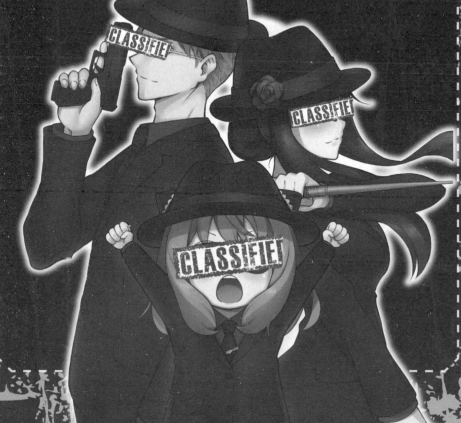

SPY×FAMILY用語集

A〈ア〉行

伊甸學園
【いーでんかれっじ】

位於東國伯林特的學校，許多上流權貴的子弟就讀的名校。洛伊德因為執行行動代號〈梟〉，為了跟唐納文·戴斯蒙德接觸，讓從孤兒院領養來的安妮亞入學。

皇帝的學徒
【いんぺりあるすからー】

伊甸學園的獎學生。獲得8顆星星的學生會被選為獎學生，可以出席懇親會。為了在懇親會跟唐納文·戴斯蒙德接觸，洛伊德正在努力讓安妮亞成為皇帝的學徒。

赤紅馬戲團
【あかいさーかす】

東國的激進派組織。成員在北區的大樓被約兒暗殺。在餐廳工作的倖存者偶然發現約兒，企圖毒殺她報仇，然而卻失敗了。

睡美人
【いばらひめ】

殺手約兒的代號。會從稱為「店長」的人士接受指令，暗殺賣國賊和恐怖分子。

因果封閉原則
【いんがてきへいほうせい】

刊載在報紙上的拼字遊戲的解答。安妮亞為了吸引洛伊德的注意力，利用心靈感應解答出烤牛肉。

溫普森
【ういんぷそんず】

東國的餐廳。在伊甸學園會由宿舍指導老師帶出學校逛街，還會讓學生們去品嚐溫普森的烤牛肉。

【TERMINOLOGIE×COMMENTARY】

WESTALIS
【うえすたりす】

西國的正式名稱，洛伊德的祖國。過去曾跟東國交戰，洛伊德是戰爭孤兒。跟東國互相把諜報員送進對方國家，展開激烈的情報戰。

OKEY DOKEY
【おーきーどーきー】

英語的俚語，表示「OK」的分散說法。

OSTANIA
【おすたにあ】

東人民共和國，一般被稱為「東國」。由數個政黨體制所掌控，洛伊德他們在首都伯林特生活。

行動代號《梟》
【おぺれーしょんすとりくす】

洛伊德執行中的任務。任務內容是為了跟唐納文·戴斯蒙德接觸，要組建一個偽裝家庭，讓孩子進入戴斯蒙德的次子·達米安就讀的伊甸學園。

太空局雅嘉怡卡
【うちゅうきょくやーちゃいか】

隸屬東國的太空開發局。WISE查出太空局的相關人士有在伊甸學園出入。

ECLIPSE
【えくりぷす】

在天文學中表示「月食」的詞彙。原作中指的是在看不到月亮的新月之日，安妮亞的超能力會無法發動的現象。

KA（カ）行

外交官
【がいこうかん】

國家公務員，代表國家負責跟外國交涉和交流。除了在自己國家工作以外，還有任職於其他國家大使館和總領事館的官員。基本上外交官不會在外派的國家遭到逮捕，可說是最適合間諜擔任的職業。在原作中席爾薇雅擔任外交官。

海底兩萬步
【かいていにまんぽ】

洛伊德執行中的任務。任務內容是為了跟唐納文·戴斯蒙德接觸，致敬電影《海底兩萬哩》。在東國是很受歡迎的電影，伊甸學園的宿舍指導老師會跟學生們一起觀賞。

KALPATIA
【かるぱてぃあ】

位於東國胡牙利的餐廳，燉菜遠近馳名。在情報機構的職員偽裝出差時所使用的假說詞手冊會使用這個餐廳名。尤利對洛伊德描述旅行回憶時，因為說出這個餐廳名，而成為他祕密警察身分曝光的契機。

奇美拉長官
【きめらちょうかん】

在安妮亞的扮家家酒中登場的祕密組織「PEATS」的老大。獅子臉上長有角並且有一對翅膀，是幻想生物奇美拉外型的可愛玩偶。等級是100億萬。

坎貝爾頓
【きゃべるどん】

資產家坎貝爾舉辦的地下網球賽。為了得到記載札卡里斯文曼的父親擔任CEO的製藥件隱藏地點的畫作「向陽處的貴婦」，洛伊德和費歐娜以網球選手身分潛入會場，並且在激戰中獲勝。

斷頭台
【ぎろちん】

以前用過的處刑道具。約兒在美術館興致勃勃地注視著以斷頭台為主題的畫作。

CUEKAY CAFÉ
【きゅーけいかふぇ】

安妮亞和貝琪一起順道去的咖

古魯曼製藥
【ぐるーまんせいやく】

安妮亞的同班同學喬治·古魯曼的製藥公司。當喬治得知公司被戴斯蒙德集團併購時，很害怕無法再去學校，但是後來發現是善意的收購。

獅鷲
【ぐりふぉん】

有著鷲的上半身和翅膀，獅子下半身的神話生物。被譽為是「王家的象徵」，也用在戴斯蒙德家的家徽。

KEMONO PARK
【けものぱーく】

安妮亞說想要養狗時，蒙德家的家徽。帶她去的寵物店。遺憾的是那

【TERMINOLOGIE×COMMENTARY】

裡沒有安妮亞中意的狗狗。其
實是 WISE 管轄的設施，也有
販售軍犬。

沃什莫斗栓
[げろります]
博倫公司的新型自白劑。洛伊
德跟彭德一起潛入研究所，並
且取得樣本。

國防軍成員萊歐涅爾
[こくぼうぐんのらいおねす]
洛伊德過去自稱的經歷之一。

國會統一黨
[こっかとういっとう]
戴斯蒙德擔任黨魁的東國政
黨。是對西國強硬派，威脅著
東西兩國的和平。

國家保安局SSS
[こっかほあんきょく]
尤利隸屬的東國防諜機構。執
行逮捕間諜等任務，正在追捕
黃昏。不只是間諜本人，就連
發現協助者，也會毫不留情地
加以拷問。

札卡里斯文件
[ざかりすぶんしょ]
東國軍官札卡里斯害怕會再次
點燃戰火，埋藏於黑暗之中的
機密情報。雖然長年以來不知
去向，但是後來發現資產家・
坎貝爾所收藏的畫作「向陽處
的貴婦」記載了文件隱藏地的
線索。

SA（サ）行

最高級魚子醬丼飯
[さいこうきゅうきゃびあどん]
伊甸學園的學生餐廳提供的餐
點。喬治誤以為自己會因為戴
斯蒙德集團併購古魯曼製藥的
影響，而被強制移居到西國
去，於是對達米安強行索取。

東雲
[しのめ]
崇拜黃昏的新科間諜。雖然刻
意表現得像個菁英，卻少一根
筋。受喬治雇用，潛入伊甸學
園想把達米安的答案卷改成不
及格。不過因為變裝中的洛伊
德偶然在場，竄改過的答案卷
被修正，任務因而失敗。

Champagne
【しゃんぱーにゅ】

洛伊德跟約兒約會時點的酒。是「香檳」的法語說法。

蘇格蘭威士忌
【すこっち】

蘇格蘭地區生產製造的威士忌。洛伊德跟約兒外出喝酒時點的酒。被想借用酒力的約兒用嘴直接對著瓶口一飲而盡。

星光安妮亞
【すたーらいとあーにゃ】

安妮亞因為取得星星而欣喜若狂，為自己取的閃亮亮綽號。有段時間不那樣叫她就會毫無反應，讓貝琪覺得很麻煩。

Stella
【すてら】

在英語和拉丁語等語言中表示「星星」的詞彙。伊甸學園裡，被授予的獎章。集滿8顆星星就會被選為「皇帝的學徒」。安妮亞透過救人一命，而達米安則是靠學業各自獲得第1顆星星。

Stella Lake
【すてられいく】

位於伊甸學園校園內的湖泊，被學生們稱為「星星之湖」。格林為了進行野外學習而帶達成，奇斯帶著狗體炸彈行動時米安三人去的地方。

SPY WARS
【すぱいうぉーず】

安妮亞最喜歡看的東國間諜動畫。主角是彭德曼。

政治祕書羅伯特
【せいじひしょのろばーと】

洛伊德過去自稱的經歷之一。

賽希爾宿舍
【せしるりょう】

安妮亞就讀的伊甸學園的宿舍。

轎車
【せだん】

乘用車的車種。由引擎室、乘車空間和後車箱三大部分所組成，奇斯帶著狗體炸彈行動時也是開這種車。

【TERMINOLOGIE×COMMENTARY】

TA（タ）行

黃昏
[たそがれ]

洛伊德的代號。以 WISE 的能幹間諜身分，在東國也廣為人知。

達克
[だるく]

東國的貨幣單位。

智慧甜品
[ちえのかんみ]

伊甸學園流傳的七大不可思議之一。據說是一名不知道從什麼地方來到學生餐廳的神祕甜點師所做出的甜點，傳說許多學生在吃過之後當上皇帝的學徒。

智慧之塔
[ちえのとう]

伊甸學園舉行懇親會的設施。

雖然洛伊德曾經嘗試潛入，但因為牢不可破的保全措施而放棄，轉而摸索其他方法。

中亞利安
[ちゅうおうありあん]

東國的地名。在電視上有報導該地經常發生綁架年輕女性，並且強迫她們結婚的事件。

諜報員
[ちょうほういん]

表示間諜的詞彙。從事潛入敵國或敵對企業來獲得情報的工作。也稱為情報員。

夜帷
[とばり]

WISE 的女間諜。費歐娜的代號。

溺水反應
[できすいはんのう]

出自本能的溺水反應。指的是小孩在溺水時不會發出大叫聲，而是靜靜地沉入水中。安妮亞在泳池救出的少年，也是連就在他附近的大人都沒發覺到他溺水了。

TONITO
[とにと]

代表「雷電」。學園中針對考試不及格，或是做出暴力等違規行為的學生所給予的懲罰。累積 8 道雷電就會勒令退學。

宿舍指導老師
【ちゅーたー】

在伊甸學園管理宿舍，像保姆般的存在。

NA（ナ）行

NEWS 20
【にゅーすにじゅう】

在東國播出的新聞節目。

紐斯頓城堡
【にゅーすとんじょう】

位於東國明克地區的中世紀古堡。位在政府勢力沒有管控到的地帶，可以高價包租。洛伊德為了慶祝安妮亞考上伊甸學園而租下古堡，召集同伴舉辦盛大派對。

管理官
【はんどらー】

WISE的幹部。在東國情報局由席爾薇雅擔任管理官，對黃昏等間諜傳達指令。

伯林特
【ぼーりんと】

東國的首都，洛伊德他們在此生活。有水族館等設施，似乎很繁榮。

HA（ハ）行

哈妮公主
【はにーひめ】

在SPY WARS登場的角色。是一名被邪惡組織抓走的公主，被彭德曼救出。

伯林特綜合醫院
【ぼーりんとそうごうびょういん】

位於東國的綜合醫院，洛伊德在此擔任精神科醫師，費歐娜則是事務員。

伯林特市政府
【ぼーりんとしやくしょ】

約兒以辦事員身分任職的設施。洛伊德拿到的未婚女性情報，也是從這裡偷的。

伯林特大學
【ぼーりんとだいがく】

恐怖炸彈攻擊未遂事件的犯人・奇斯就讀的東國大學。

伯林特戀曲
【ぼーりんと・らぶ】

在東國播出，貝琪一直有在看的知名愛情劇。

【TERMINOLOGIE×COMMENTARY】

皮耶爾・波米葉
【ぴーる・ぽみえ】

曾經擔任御廚的傳奇甜點師。名字取自實際存在的知名甜點師師皮埃爾・艾爾梅（Pierre Hermé）。

實驗體007
【ひけんたいだぶるおーぜぶん】

安妮亞以前在某個組織的超能力研究所設施中的代號。

人就像垃圾一樣
【ひとがごみのようだ】

安妮亞跟洛伊德、約兒一起出門時，從高臺的公園眺望街道時所說的台詞。由來是在動畫電影《天空之城》中登場的穆斯卡上校說過的台詞。

向陽處的貴婦
【ひなたのきふじん】

據說記載了札卡里斯文件所在地的畫作。因為洛伊德在坎貝家去旅行，於對話中出現的國家。首都是歐布達。

尤利在約兒和洛伊德面前撒謊WISE得到了這幅畫作。

維瑟爾
【びーぜるちゃん】

貝琪家飼養，外表像約克夏狼的狗。

費約兒德
【ふぃよるど】

東國的餐廳。前報社記者福蘭克林去那裡吃飯。

APPLE計劃
【ぷろじぇくとあっぷる】

誕生出擁有預知未來能力的狗・彭德的實驗計劃。

胡牙利
【ふーがりあ】

布萊克貝爾
【ぶらっくべる】

東國的大型軍事企業。貝琪的父親是CEO。跟戴斯蒙德集團有關係。

計劃A
【ぷらんえー】

在行動代號〈梟〉中，成功進入伊甸學園後，要讓安妮亞成為「皇帝的學徒」參加懇親會的計劃。因為安妮亞成績不好而難以實現。

計劃B
【ぶらんびー】
作為計劃A的替代方案所想出的計劃。計劃內容是讓安妮亞和戴斯蒙德的兒子達米安成為好朋友，好跟戴斯蒙德進行接觸。

把它咬得破爛爛，不過洛伊德把它修復了它。

彭德曼
【ぼんどまん】
動畫《SPY WARS》的主角，蒙面間諜。安妮亞很崇拜他，也是彭德的名字由來。

便特
【ぺんと】
在東國使用的輔助單位貨幣。

體內平衡
【ほめおすたしす】
報紙的填字遊戲「直1」的答案。也稱為恆定性。是指生命的內部環境有保持一定狀態的傾向。

MA（マ）行

麥卡倫加冰
【まっからん】
用蘇格蘭威士忌調製而成的高級單一麥芽威士忌。洛伊德請傷心欲絕的弗朗基喝。

博倫公司
【ぼるんしゃ】
開發新型自白劑「沃什莫斗梭」的製藥公司。傳說跟〈APPLE〉計劃有關。

明克地區
【みゅんくちほう】
東國的地區。有紐斯頓城堡等設施。

貝基隊員
【べぎーたいいん】
安妮亞在看的電視節目的角色。隸屬陸軍測量部熊熊分隊的士兵，在敵方陣地遭到槍擊而戰死的場面讓安妮亞震驚。

企鵝曼
【ぺんぎんまん】
安妮亞喜愛的大企鵝布偶，設定是「祕密組織『PEATS』」的新人。雖然彭德因為嫉妒而

【TERMINOLOGIE×COMMENTARY】

MOKUMOKU CLUB
【もくもくくらぶ】
弗朗基單戀的對象・莫妮卡工作的五號街雪茄俱樂部。

莫妮卡攻略戰
【もにかこうりゃくせん】
弗朗基想要贏得莫妮卡的芳心，借助洛伊德幫忙所進行的作戰。雖然弗朗基接受話術特訓，卻被莫妮卡甩了。

YA(ヤ)行

黑市商人勞倫斯
【やみしょうにんの】
洛伊德過去自稱的經歷之一。

RA(ラ)行

紅皇后
【れっど・くいーん】
跟洛伊德約會時，約兒點的雞尾酒。原作自創的酒名。

螺旋狂掃
【ろーりんぐすいーぶ】
在伊甸學園打掃時，達米安用掃帚施展出的戴斯蒙德流必殺技。

洛迪
【ろってぃ】
尤利對洛伊德的稱呼。

羅丹老師
【ろだんせんせい】
伊甸學園的美勞教師。因為請病假而由韓德森代課。

WA(ワ)行

WISE
【わいず】
洛伊德隸屬的西國諜報機構的西國情報局的對東課，作為象徵標記的眼珠，含有「監視東國」的意義。

這樣也能找出犯人?!
真正的「指紋採集套裝」

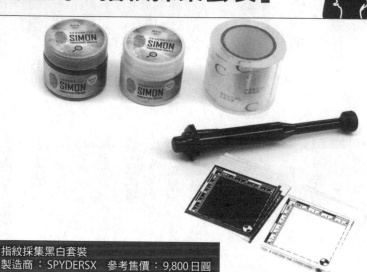

指紋採集黑白套裝
製造商：SPYDERSX　參考售價：9,800日圓

掌握犯罪證據！

指紋紋路會因人而異，據說沒有兩個完全相同的指紋，是找出特定人士最有效的手段之一。大家應該都有在電視劇之類的，看過警察的鑑識課採取指紋的樣子吧。

這個指紋採集黑白套組，是真正的偵探也會使用的真品。用特殊粉末和有磁性的刷子採集指紋，就可以保存在薄片中。

160

chapter 12

QUIZ
×
ANSWER

01

洛伊德正在進行的作戰名稱是？

① 行動代號〈蝙蝠〉
② 行動代號〈梟〉
③ 行動代號〈狐〉
④ 行動代號〈狼〉

SPY ×FAMILY QUIZ 初級篇

首先用只要看過單行本，任何人都能解答的初級問題來暖身！成為 SPY × FAMILY 迷的道路是很險惡的！

解答在174頁

03

彭德曼演出的動畫名稱是？

① SPY KIDS
② SPY MISSION
③ SPY WARS
④ SPY STORY

02

安妮亞的實驗體編號？

① 006
② 007
③ 008
④ 009

01
02
03
04
05
06
07
08
09
10
11
12

【QUIZ×ANSWER】

05

**弗朗基
表面上的職業是？**

① 賣報店

② 清潔工

③ 菸鋪

④ 花店

04

**安妮亞
喜歡的食物是？**

① 甜甜圈

② 蘋果

③ 漢堡排

④ 花生

07

**西國諜報機構的
名稱是？**

① WISDOM

② SMART

③ WISE

④ REASON

06

**洛伊德
表面上的職業是？**

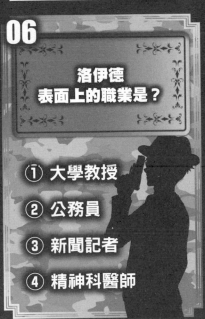

① 大學教授

② 公務員

③ 新聞記者

④ 精神科醫師

09
約兒的舊姓是？

① 布萊爾

② 布萊特曼

③ 布雷德

④ 布雷拉

08
西國的間諜機構使用的招呼語是？

① 我要開動了，或者是我吃飽了。

② 初次見面，或者是再見。

③ 早安，或者是有個好夢。

④ 午安，或者是晚安。

11
貝琪的家族姓氏是？

① 布萊克貝爾

② 懷特貝爾

③ 雷德貝爾

④ 布朗貝爾

10
在地球上殺死最多人類的生物是？

① 鮫

② 蛇

③ 蚊子

④ 人類

【QUIZ×ANSWER】

13

要成為皇帝的學徒
需要幾顆星星？

① 3

② 5

③ 8

④ 10

12

東國的
貨幣單位是？

① 鎊

② 達克

③ 馬克

④ 雷亞爾

15

喬治一直很憧憬的
學生餐廳菜單是？

① 特上夏多布里昂牛排

② 最高級魚子醬丼飯

③ 三星鵝肝丼飯

④ 光輝松露丼飯

14

伊甸學園的懲罰
「雷電」原文
要怎麼唸呢？

① Thor

② Rayid

③ Tonnerre

④ Tonito

01

在打躲避球時
安妮亞施展的
必殺技名稱是？

① 星星閃爍的風箭！

② 抓住星星的光箭！

③ 擊碎星星的鋼箭！

④ 貫穿星星的雷箭！

SPY ×FAMILY QUIZ 中級篇

　如果沒有熟讀原作中各場面，可能會答不出中級問題。如果全都答對了，你或許就是「SPY × FAMILY」通！

解答在174～175頁

03

艾德嘉的女兒的
名字是？

① 賽蓮

② 亞蓮

③ 艾蓮

④ 卡蓮

02

貝琪沒有拿過的
獎品是？

① 鑲滿鑽石的娃娃

② 粉紅色巡洋艦

③ 蓋在庭園裡的小房子

④ 巨大蛋糕

【QUIZ×ANSWER】

05
在尤利的妄想中
約兒是
如何稱呼洛伊德？

① 洛伊喵

② 洛伊迪

③ 洛伊炭

④ 洛迪

04
洛伊德沒有使用過
的假名是？

① 勞倫佐

② 勞倫斯

③ 萊歐涅爾

④ 羅伯特

07
約兒在美術館
看得出神的
畫作名稱是？

① 斷頭台

② 電擊椅

③ 車裂

④ 烹刑

06
在洛伊德和安妮亞
剛開始住的家，
放置間諜用具的
房間密碼是？

① 3150

② 4649

③ 5963

④ 6110

09

用來當作安妮亞獎品的城堡名稱是？

① 溫斯頓城堡

② 查爾斯頓城堡

③ 紐斯頓城堡

④ 休斯頓城堡

08

約兒在妄想中殺死的男性名字是？

① 米加瓦利尼

② 庫利雅蓋爾

③ 伊凱尼耶魯

④ 斯格柯羅斯

11

在餐廳裡用料理醬寫下的暗號是？

① K暗號

② P暗號

③ Q暗號

④ Z暗號

10

在城堡舉行間諜動畫遊戲時，約兒飾演的角色名是？

① 約兒蒂西亞

② 約兒根・露・菲

③ 約兒娜謬伊妮

④ 約兒潔絲蒂拉

01
02
03
04
05
06
07
08
09
10
11
12

[QUIZ×ANSWER]

13

安妮亞吃過彭德的飼料後的感想是？

① 安妮亞不要這個

② 不好吃也不難吃

③ 彭德覺得好吃嗎？

④ 不好不壞

12

達米安的哥哥的名字是？

① 德米特律斯

② 多蘭特

③ 迪特海爾

④ 迪亞哥

15

安妮亞在伊甸學園第一個午休時間吃的料理是？

① 義大利麵

② 蛋包飯

③ 咖哩飯

④ 漢堡排

14

吞下膠囊的企鵝的名字是？

① 佩吉妲

② 佩斯卡

③ 佩亞茲

④ 佩馬斯

01

奇美拉長官的等級是？

① 99
② 100萬
③ 100億萬
④ 2兆

SPY × FAMILY QUIZ 高級篇

高級篇的問題是編輯部對SPY x FAMILY迷所下的挑戰書！要正確回答所有問題，必須熟讀原作的各個角落喔！

解答在175頁

03

安妮亞應考伊甸學園時的准考證號碼是？

① K-212
② F-525
③ A-070
④ S-303

02

哪個不是安妮亞解開的拼字遊戲中的解答？

① 因果封閉原則
② 史瓦西半徑
③ 辛同胚
④ 體內平衡

【QUIZ×ANSWER】

05

華特‧伊凡斯擔任
舍監的第5宿舍
名稱是？

① 克萊因

② 馬爾科姆

③ 史佩克特

④ 亨利艾特

04

約兒在1307號房
殺死的是誰？

① 歐萊次長

② 哈洛爾德次長

③ 布列南次長

④ 斯泰德次長

07

伊甸學園的
校長名字是？

① 班尼迪克‧艾凡‧
古德斐勒

② 亞爾貝魯特‧哈根貝克‧
林德派因特納

③ 迪特哈魯特‧尤巴夏爾‧
凡連修塔因

④ 卡爾海因茲‧霍夫修奈達‧
迪凡爾特

06

佛傑家的地址是？

① 伯林特北區狎褺路308號

② 伯林特西區公園路128號

③ 伯林特東區塞勒姆教會路
256號

④ 伯林特南區烏節路213號

09

城堡的
租借費用是？

1. 35,000達克
2. 45,000達克
3. 65,000達克
4. 55,000達克

08

為了做制服而
量尺寸時
安妮亞的身高是？

1. 97.5cm
2. 98.5cm
3. 99.5cm
4. 100.5cm

11

來搶企鵝的恐怖分
子的假通行證上寫
的名字是？

1. SCOTT GIBSON
2. ANDREW WILES
3. EDWARD NORMAN
4. HURRY TAYLAR

10

哪位不是安妮亞的
同班同學？

1. 喬尼・路茲
2. 愛麗絲・波列特
3. 愛德華・帕克夏
4. 威廉・霍華德

13

安妮亞她們去買狗
的寵物店名是？

1. WAN NYAN HOUSE
2. ANIMAL GARDEN
3. KEMONO PARK
4. PET ISLAND

12

位在胡牙利的
首都歐布達的
餐廳名稱是？

1. RATATOUILLE
2. AQUA PATTI
3. GAZPACHO
4. KALPATIA

15

安妮亞本來想要幫
彭德取的名字
是什麼？

1. 幸運布丁王子三世
2. 原子天使櫻桃將軍
3. 毛茸茸神話王3世
4. 危險的花生轟炸機

14

哪一位不是
約兒的同事？

1. 凱特
2. 米莉
3. 卡蜜拉
4. 雪倫

初級篇

問 03　答 3
安妮亞最喜歡的動畫

問 02　答 2
提到間諜就想到007

問 01　答 2
梟的讀音是STRIX

問 07　答 3
意思是聰明

問 06　答 4
他也帶安妮亞去實習過

問 05　答 3
位於伯林特的菸鋪

問 04　答 4
似乎喜歡堅果類的食物

問 11　答 1
父親是大型軍事企業的CEO

問 10　答 3
因為是寄生蟲的傳播媒介

問 09　答 1
荊棘的意思

問 08　答 4
符合黃昏這個名字

問 15　答 2
讓小孩吃這麼高級的食物啊……

問 14　答 4
來自拉丁語代表雷電的Tonitrus？

問 13　答 3
累積8道雷電會勒令退學

問 12　答 2
輔助單位是便特

中級篇

問 03　答 4
在 MISSION:1 登場

問 02　答 2
收到粉紅色戰鬥機和戰車

問 01　答 2
唸成 Star Catch Arrow

問 07　答 1
她看得很入迷

問 06　答 4
洛伊德的雙關語

問 05　答 4
另一個候補暱稱是「洛洛」

問 04　答 1
本名仍然不明

01 02 03 04 05 06 07 08 09 10 11 12

174

【QUIZ×ANSWER】

問 11 答 2
洛伊德討厭這種聯絡方式

問 10 答 1
以物理攻擊為主的魔女

問 09 答 3
位在明克地區

問 08 答 3
有個6歲的兒子

問 15 答 2
上面寫著SORRY

問 14 答 3
叫聲是「咳咳」

問 13 答 4
似乎不好吃的樣子

問 12 答 1
身為獎學生的菁英

問 03 答 1
在一次審查時，錄取名單中沒有她的號碼……

問 02 答 2
讀取洛伊德的心思解答

問 01 答 3
領導能力和魅力是100

高級篇

問 07 答 1
不論聽幾次都記不起來的樣子

問 06 答 2
安妮亞在面試時說的

問 05 答 2
克萊因是第2宿舍史佩克特是第1宿舍

問 04 答 3
混帳賣國賊男士

問 11 答 4
馬上就被洛伊德識破

問 10 答 4
威廉是1班

問 09 答 1
換算成日圓大約1150萬

問 08 答 3
店員說安妮亞長高0.2公分

問 15 答 2
一開始想取名「花生」或「白毛」

問 14 答 1
順帶一提課長是班茲

問 13 答 3
WISE旗下的軍犬販售店

問 12 答 4
燉菜是一絕的樣子

COMIX 愛動漫 043

SPY×FAMILY
間諜家家酒最終研究
諜報機構 WISE 機密報告

編　　著／コスミック出版編輯部
翻　　譯／廖婉伶
主　　編／林巧玲
文字編輯／陳琬綾
美術編輯／陳琬綾
編輯企劃／大風文化
發 行 人／張英利
出 版 者／大風文創股份有限公司
電　　話／(02)2218-0701
傳　　真／(02)2218-0704
網　　址／http://windwind.com.tw
E-Mail ／rphsale@gmail.com
Facebook ／http://www.facebook.com/windwindinternational
地　　址／231 台灣新北市新店區中正路 499 號 4 樓

台灣地區總經銷／聯合發行股份有限公司
電　　話／(02)2917-8022
傳　　真／(02)2915-6276
地　　址／231 新北市新店區寶橋路 235 巷 6 弄 6 號 2 樓

港澳地區總經銷／豐達出版發行有限公司
電　　話／(852)2172-6513
傳　　真／(852)2172-4355
E-Mail ／cary@subseasy.com.hk
地　　址／香港柴灣永泰道 70 號柴灣工業城第二期 1805 室

初版一刷／2022 年 11 月
定　　價／新台幣 280 元

國家圖書館出版品預行編目 (CIP) 資料

SPY×FAMILY 間諜家家酒最終研究：諜報
機構 WISE 機密報告／コスミック出版編
輯部作；廖婉伶翻譯 .-- 初版 .-- 新北市：
大風文創股份有限公司 ,2022.11
面；公分
譯自：SPY×FAMILY スパイファミリー諜報
機関 WISE 秘匿レポート
ISBN 978-626-96393-4-2（平裝）

1.CST：漫畫 2.CST：讀物研究

947.41　　　　　　　　111014690

線上讀者問卷
關於本書的任何建議或心得，
歡迎與我們分享。

https://reurl.cc/XIDxMj